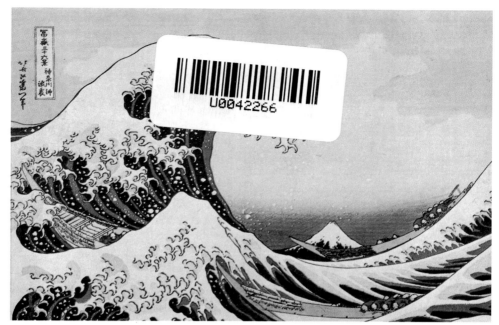

富嶽三十六景・神奈川沖浪裡　葛飾北齋　大判　25.4×38.1cm　1831-33　紐約大都會美術館藏

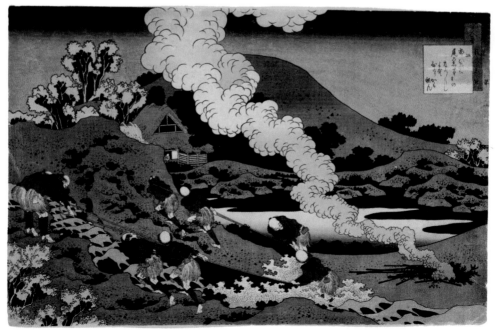

百人一首　葛飾北齋　約1839　加州大學漢默爾美術館藏

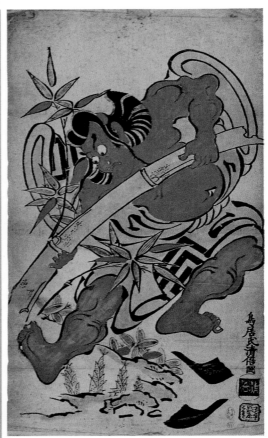

演員市川團十郎（拔竹圖） 鳥居清倍
大判丹繪 55×32cm 1697
東京國立博物館藏

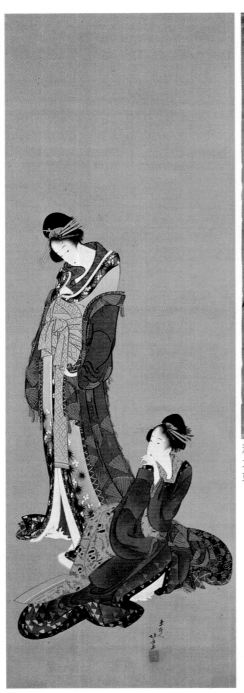

二美人圖 葛飾北齋 絹本著色
110.6×36.7cm 19世紀初
日本救世熱海美術館藏

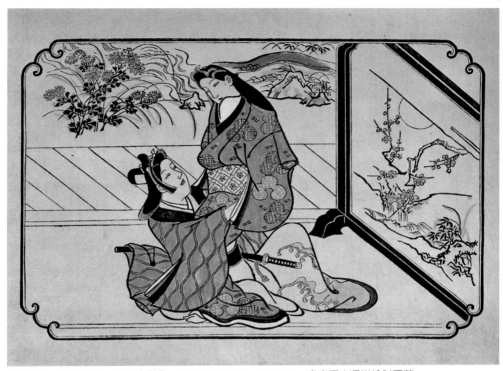

屏風之後　菱川師宣　墨摺筆彩色　30.5×37.3cm　1673-81　東京平木浮世繪財團藏

風俗圖　懷月堂安度　紙本著色　縱28.3cm　江戶時代18世紀

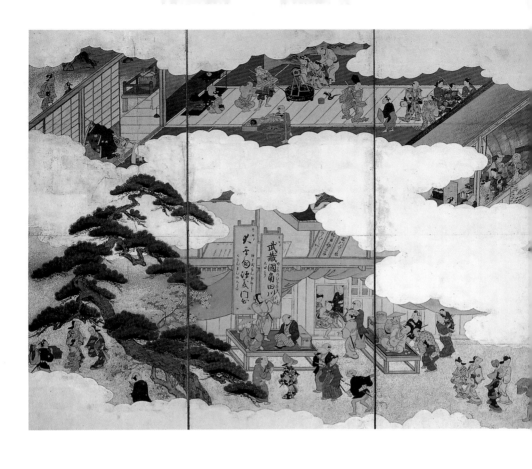

吉原・中村座之圖　菱川師宣　紙本著色　六曲屏風一雙，各140.3×358.2cm　江戸時代17世紀

三美人　喜多川歌麿
37×25cm　18世紀

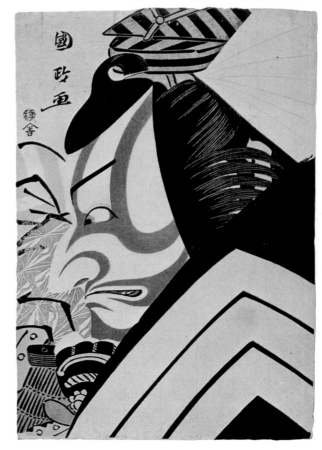

演員臉部特寫─世川鰕蔵之暫
歌川國政　大判錦繪　38×26cm
1796　東京平木浮世繪財團藏

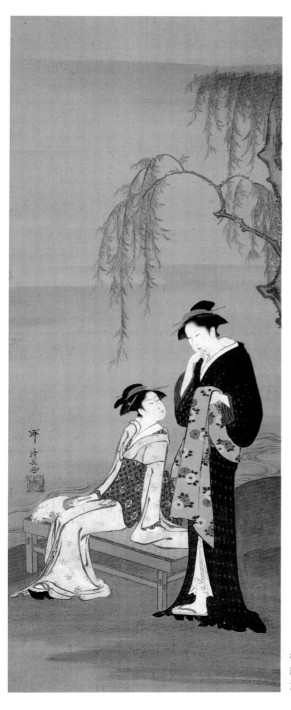

柳下美人圖　鳥居清長
絹本著色　87.6×35cm
江戸時代18世紀

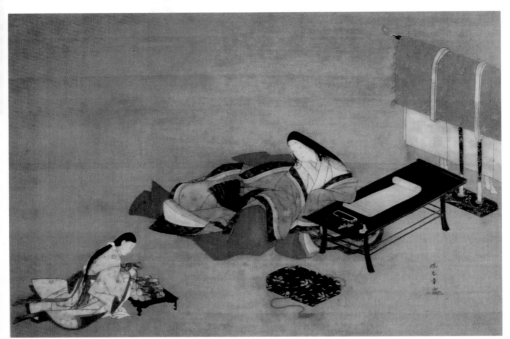

紫式部圖　勝川春章　32.7×47.1cm　1781-89

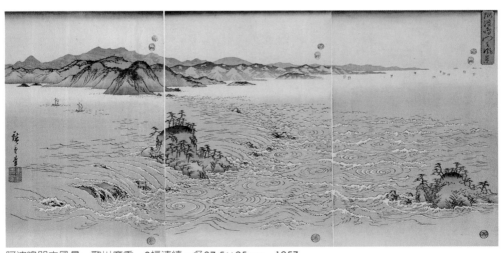

阿波鳴門之風景　歌川廣重　3幅連續，各37.5×25cm　1857

日本浮世繪簡史

A BRIEF HISTORY OF UKIYO-E IN JAPAN

陳炎鋒◎編著

藝術家出版社

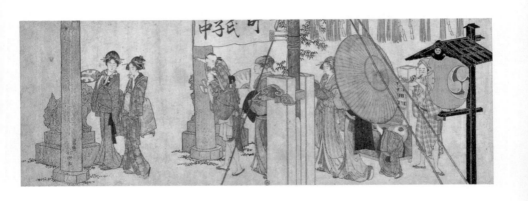

目錄

C O N T E N T S

前言——什麼是浮世繪？

「浮世」二字源自佛教用語，是泛指現象界的林林總總，亦即眼見耳聞之社會百態。到了十七世紀末期，它被日本文人應用在美術方面，因此「浮世繪」三個漢字便於延寶年間（一六八○年左右）廣為傳播開來。

早期的浮世繪包括以美人為中心的風俗畫和風景畫；製作方式是先有較昂貴的肉筆畫（紙或絹本的彩繪原作），然後再出現眾所習知的木刻版畫。三百年前猶稱「江戶」的東京，不僅因德川幕府之駐地而帶來近半的全國歲收，同時聚集了百萬人口中的資產階級也迅速地興起。所以在戲劇與美術的發展，除了為貴族效勞的能劇和宋元遺風的狩野派繪畫外，更添增了百姓們的通俗「歌舞伎」（相當於我國平劇）和反映社會民情的「浮世繪」。

日本從前就有句俗語：「江戶兒當天的積蓄是見不到隔日的陽光」，而這種京阪地區望塵莫及的海派消費力，直接地促成了隅田川畔長年歌舞昇平的繁華景象。群聚於吉原（今日的淺草一帶）的藝妓，再加上附近幾座歌舞伎劇場和相撲（角力競賽），可說是當年江戶的「浮世三絕」（圖1）。

浮世繪木刻版畫的興起■

在東京銀座流入海灣的隅田川是貫穿江戶的唯一大河，昔日因貨物運輸而繁榮了兩岸的商棧和娛樂場所。

每至燠熱的仲夏，橫跨隅田川的兩國橋附近必舉行一年一度的「火花祭」（119頁，圖54A，彩圖51）。屆時不但能欣賞壯觀的烟火，尚且可瀏覽河上飾有插花薰香的豪華畫舫；而船裏能詩善舞的藝妓更讓

5

人想一睹丰采。

這種偶像崇拜的需求，使能多次複印的木刻浮世繪版畫於短時間內有著蓬勃的進展。而當年在街頭小販、書店或劇場買到的美女和役者（演員）「浮世繪」，和時下一般人家中的「明星月曆」並沒有多大的差別。

緊接著木刻浮世繪元祖——菱川師宣（1625～1694，圖2）之後，懷月堂安度（1671～1743）於十八世紀的泰平盛世以他的美人版畫一舉成名。不論是黑白版畫或彩色的肉筆畫，豐滿活潑的姿態與性格都藉著行草般的和服線條表現得淋漓透澈。這種受狩野水墨畫影響的懷月堂派，竟也因此而後傳了三代之久。

至於「役者繪」方面則是鳥居派的天下；由創始者鳥居清元（1645～1702）開始，一脈相承地遞至昭和年間的第八代。清元在世時，即與歌舞伎結下不解之緣，也

曾經替劇場製作過「看板繪」（相當於今日的公演海報）。鳥居初代的清信（1664～1729）和早逝的兒子清倍則完全以製作「役者繪」為生。當時江戶居民所瘋迷的紅演員，多少都是依賴他們父子的手上彩版畫去提高自己的知名度（彩圖1）。

德川吉宗主政的卅年間(1715～1745)，除了菱川、鳥居、懷月堂諸派別外，追求寫實又揉和西洋透視的奧村政信（1686～1764）與崇尚中國風格的西春重長（1696～1756）更肯定了浮世繪版畫（以下簡稱浮世繪）發展的無限希望。十八世紀下半葉初期，屬於江戶特有的浮世繪領導地位則被鳥居三代的清滿（1735～1785）、西春重長的弟子——鈴木春信（1725～1770）和宮川門下的春章（1726～1792）所瓜分。

鳥居派傳至清滿已不再固守著役者繪，受奧村政信影響的「美人出浴圖」和風俗寫

照已顯示出他獨到之處。相反地，勝川春章則以「役者繪」獲得戲迷們的好評；非但用寫實手法描繪役者之日常生活，更捕捉了他們入戲刹那的神態（彩圖4）。

至於鈴木春信筆下叫人憐愛的「黛玉型」美女，據説是源自明朝畫家仇英之風格；姑且不論是否屬實，其作品常見的詩意倒是直接受到京都木刻插繪的影響。他的「美人繪」像極了同個模子翻出的「博多人形」（玩偶），但這種弱不禁風的嬌嫩體態卻讓江戶的浮世繪師足足地抄襲了一、二十年之久（彩圖11）。

一七六五年，鈴木春信採用多色套印法成功地製出第一批「錦繪」，頓時使傳統木刻版畫又往前邁了一大步。由此到臨終的五年間，錦繪不僅豐富了這位藝術家最後的創作生命，甚至平穩地將浮世繪納入日本美術的主流。

以歌麿爲中心的美人畫 ■

鈴木春信的錦繪旋風由學弟子湖龍齋（～1770）與學生春重（1738～1818）、文調（1727～1796）率先推展開來。稍後易名爲司馬江漢的春重，不久即熱衷長崎的西洋銅版畫和透視構圖；以一七八四年之江戶風景畫看來，幾乎可亂真歐美藝術的作品（圖6）。湖龍齋雖然儘量學著春信的美人，但他的造型卻比較寫實；拿筆者私藏的早期作品爲例，就缺乏鈴木之夢幻特質，而藝妓背景的透視手法顯然與同門的司馬江漢有關（圖7）。

受錦繪之賜，還能在鈴木春信之外別創一格便要數鳥居清滿的弟子——清長（1752～1815）。他那「高姚柳腰」的成熟美人與前者的「少女型」是大異其趣；或許爲時尚所趨，意於天明寬政年間（1780～1800）廣受歡迎，而「清長風」之美女又成爲浮世繪師們爭相模仿的對象。

十八世紀末期的江戶城，經濟富庶加上

「人生如夢即時享樂」的哲學，所以才華洋溢的藝術家都紛紛投入「浮世美人繪」的陣容；德川將軍的近身武官——榮之（1756～1829）即是最佳的例子。原在貴族式的狩野榮川院習畫，因忍不住「清長風」美女之吸引而改事庶民的「浮世繪」，榮之之筆下的美人果然和其出身一樣的不凡，個個都顯得雍容華貴；至於吉原藝妓生活之描繪也是極盡奢侈富麗之能事。

喜多川歌麿（1753～1806）的出現，使美人畫的創作步入黃金時代的顛峰。比鳥居清長晚一年生的他，早期曾臨著「清長風」的體態模樣（92頁，圖9）；後來在出版商——耕書堂之鼎力支持下，才能安心地塑造出一種頹唐而具挑逗性的美人畫。老實說，除了撮取清長的優點外，須原屋書店之主人——北尾重政（1739～1820）客串浮世繪師的穩健風格也深深地影響了歌麿。

十九世紀來臨前的二十年間，歌麿的藝妓有半身像，容貌的局部特寫以及江戶居民好奇的青樓生活細節。相當於今日選美的模式，他藉著浮世繪發表了「當時三美人」——亦即寬政年間東京交際花中的前三名；而「青樓十二時」裏分別代表每一時辰的江戶十二名妓，不只是人們茶餘飯後的話題，更成為歌麿不容置疑的傳世代表作。這些美人華麗的服飾都是選用特殊顏料和上好紙張的多色套印，甚至灑以發亮的雲母石細粉（彩圖11）。

由於投資的出版商正確地預估出消費著的品味與能力，因此「歌麿美人」一推出就獲得空前的成功。其實這位傑出的浮世繪大師，不僅擅長美人畫，他的昆蟲花果畫册也教藝術史家們另眼看待（93頁，圖36）。

正當喜多川歌麿享譽全日本的同時，耕書堂在偶然間發現一位「役者繪」的天

才——東洌齋寫樂。據說是武士出身，但他的生平至今仍為一團謎。從一七九四年起的短短十個月裏，寫樂以誇張的手法和簡化的筆觸刻畫出名演員們的臉部特徵（彩圖27）。雖然曾經遭到歌舞伎演員的抗議，可是戲迷的好評却有增無減。近二十餘年來，因著作品稀少和藝術性高，所以在國際浮世繪拍賣的價格早已凌越歌麿而躍居首位，真是不可捉摸的行情與身世。

畫狂人——北齋和廣重的風景畫■

如果說歌麿與寫樂分執「美人繪」和「役者繪」之牛耳，而「浮世風景繪」則非葛飾北齋（1760～1849）莫屬了。

北齋十八歲學畫於春章門下，因此天明年間都以春朗署名；而作品也如春天晨霧般地飄逸輕柔。稍後，向上心甚強的北齋又兼習狩野派水墨畫和西洋的透視風景；於是風格遂轉變得詭異穩重。這也是有些人認為他成熟期的版畫並不具日本味道的主要原因。

以歷史的觀點而言，北齋可算是將日本人的注意力由美女群聚的吉原轉移至本國秀麗山川的第一人。十九世紀初期出版的「富嶽三十六景」系列是他風景畫的代表作（彩圖37）；大和民族剛烈的結構裏隱約透著中國文人詩意的特質使北齋異於普通的浮世繪師。一位日本小說家對活到九十歲的畫狂人有相當中肯的評論：「北齋老是不停地成長。不管他的年歲有多大，一顆心總是年輕的。大多數的畫蘊含著黎明第一道曙光的優點，確實沒有人能像他這樣。」

因為「富嶽三十六景」暗示了風景畫大有可為的前途，財力雄厚的江戶出版商也於一八三三年首度推出安藤廣重的「東海道五十三次之內」。那年已經三十七歲的廣重（1797～1858），就憑著描寫由東京到京都五十三驛站的風景版畫系列奠定了

自己的聲名。

生於隅田川畔消防隊員之家，藝事則出自歌川派豐廣門下。正如其他傑出的前輩，早年的廣重也曾涉獵過諸家的精華，特別是四條派的寫實工夫使作品別具傳統本土畫的纖細與傷感。所以説北齋的畫若是陽剛之造型，而廣重的特點則在陰柔之美。收藏家讚不絕口的廣重四絕是風景畫中之雨、雁、雪、月，其抒情之氣氛彷彿撥弄自叫人幽懷的日本古琴。

儘管在盛名之餘，難免替許多小出版商製作了相當數量的粗俗版畫，但臨終前一年的「名所江戶百景」卻不愧爲浮世繪晚期之絶響。這系列作品於出版後不久即西傳至歐洲；它讓印象派畫家梵谷在感動之際尚留下「大橋驟雨」的油畫臨摹，同時也成了浮世繪啓示現代繪畫發展的最佳見證（圖14）。

浮世繪的没落和影響 ■

十九世紀的浮世繪幾乎是歌川派的天下，尤其是豐國（1769～1825）及其後傳弟子佔去了泰半的席位。

歌川豐國通稱「豐國一代」，生平以「役者繪」創作爲主。雖然歌麿全盛期也跟著繪製美女，可惜在人才濟濟的情況下並未能顯露應有的鋒芒。一直到寫樂突然失踪，他類似的誇張演員像才獲得大衆的青睞。

由於沒有子嗣，豐國晚年屬意門下的女婿——豐重（1777～1835）繼承衣缽。因此，一八二五年後女婿正式襲名「豐國」，亦即豐國二代。清麗的風格猶透著難得的詩意，大概是同門裏頗富才氣的國貞（1786～1864），屢對此事頗表不滿。

十年後豐重病逝，國貞隨即取得歌川派的繼承權，成爲浮世繪末期著名的豐國三代。這位多產的藝術家，早年的演員、美代。

女和風景尚能保持前代大師們的餘韻，只是中年後因爲大量製作外銷而淪於庸俗，以藝術造詣看來，和國貞同門但晚出的國芳（1797～1861）就顯得比較獨特且能保持一定的水準。三十歲即因「水滸傳豪傑百人」而受到重視的他，或許是對北齋的崇拜，所以作品裏也充滿中國典故。一勇齋國芳不單延續畫狂人之詭異，甚至演變成怪誕無比的個性。這些「饒富「超現實」意味的武鬥神話直逼得英、美藝術史家拍案叫絕，同時專事浮世繪收藏的人也愈重視其多采多姿的創作（彩圖47）。

浮世繪隨著德川幕府之结束而没落並非純屬偶然的。自從國芳、國貞兩大師辭世後，並没有才華出眾的繼承人；另一方面則是明治維新的「全盤西化」，迫使耗時的手工藝在短時間內急速式微。當年已改稱東京的江户，儘管還擁有許多浮世繪師，但隅田川口林立的工廠早就奪走了他們

創作的靈感。

相反地，百年前的歐洲文藝界卻能由晚期浮世繪頹廢風格升級至北齋、歌麿等代表作的鑑賞。於是西洋藝術史不僅有後印象派之突變；打從這種庶民版畫起步，歐美人如尋寶般地找到狩野派和宋元繪畫，甚至晉唐法書。就在啓蒙自中日書法的「抒情抽象畫」邁入四十週年之際，偏偏仍有東方畫家爭穿著已不合身的印象派外衣，真不失是一幅讓人啼笑皆非的「現代浮世繪」！

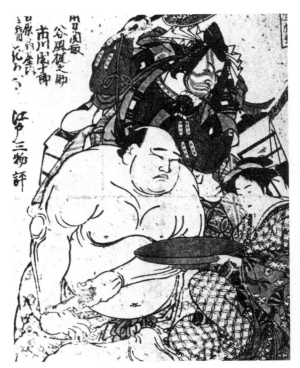

圖1　春好的「江戶三物評」　1790

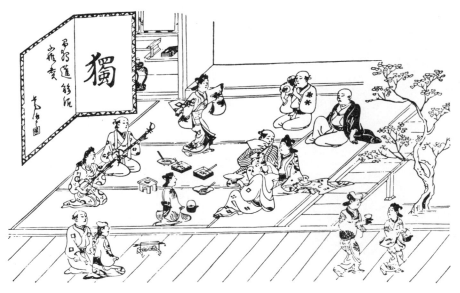

圖2　吉原妓院內的歌舞　菱川師宣　1678

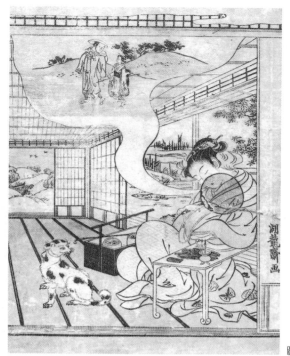

圖7 作夢的藝妓 湖龍齋 早於1770

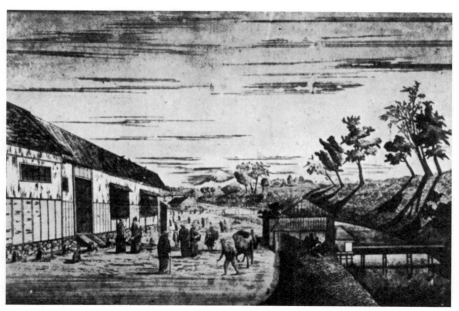

圖6 江戶風景 春重 1784

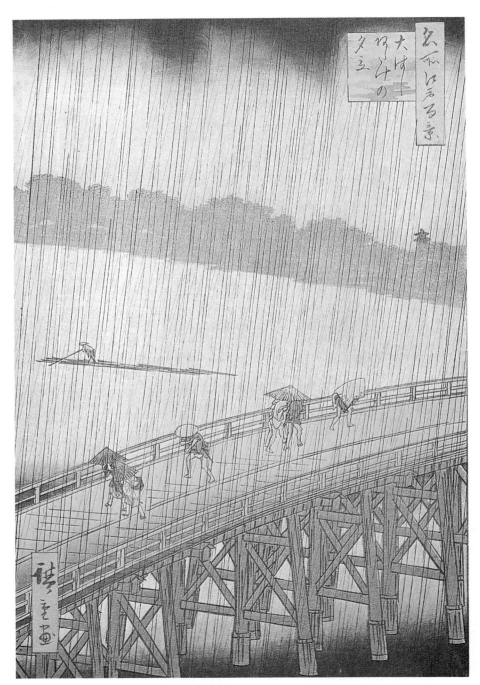

圖14 大橋驟雨　安藤廣重 1858

1. 菱川師宣和木刻浮世繪之興起

桃山時代（1568～1615）的末期，由於群雄紛爭而演成日本空前之戰國局面。相對的，繪畫的主題從此不再侷限於傳統的花鳥、山水，一種以日常生活作素材的新風格卻逐漸地抬頭。因為出身低微之城主和京阪地區富商的偏好，描繪京都遊樂、節慶以及近郊寺廟景色的作品在短時間內有著驚人的成長。

一六一五年，德川家康統一天下受封將軍，首都東遷至江戶（現在的東京）；而這個家族領導的兩百五十年，也算是一部不折不扣的「浮世繪發展史」。

十七世紀上半葉，因著政治、經濟的穩定，加上外省諸侯受命群聚於此，江戶於無形間就取代了昔日京都的地位，所以在沒有傳統包袱和民性率直的熔爐中毫不遲疑地煉出果敢與寫實的新文化，誠如當年

美國獨立於大英帝國一般。

原屬「京都式」的「士農工商」之階級觀念似乎已不適用於江戶。那時堪稱全日本第一大城的五十萬人口裏，超過半數是中、小商人和工匠，而蓬生的富商們大有凌越沒落貴族的趨勢。因為天生沒有頭銜和采邑，這些都市的新興階級便以奢侈的物質享受來誇示自己的社會地位。通常他們擺闊的地方不外乎隅田川畔（圖1A）吉原藝妓區或附近的「歌舞伎」劇院，同時也是江戶庶民的兩大娛樂場所。

從前僅限於貴族武士觀賞的「能」劇（圖2A）隨著桃山時代戰亂而變得通俗化。德川得政之初期，一支來自京都的改良巡迴劇團由於江戶演出成功而在此生根，未料竟繁衍成今日猶存之「歌舞伎」。開始是男女藝員（日文稱役者）同臺演出，但

15

一六五二年後幕府管理當局即明令一律由成年男子擔任各種角色。

吉原青樓與歌舞伎座之林立本來就是一些有錢的常客和戲迷所促成的，因此他們的豪華宅第裏也不免懸飾著新潮的江戶美人和風俗畫，亦即後世所謂的肉筆浮世繪。肉筆畫乃中文的手繪孤本，並非普通市井小民的經濟能力所負擔得起，於是乎極爲大衆化的木刻浮世繪版畫便在延寶年間（1673～1681）應運而生。

通稱「浮世繪元祖」的菱川師宣（1625～1694）原是世代相傳的染織工匠，於明曆大火（1657）不久後由外省抵達江戶。那時早期仿效京阪風格的屋宇庭園均付之一炬，東京不但能盡棄傳統包袱而另建新型都城，甚至以營造和建材爲首的商人也因此致富。在這種物質環境優渥的首善之區，師宣除了描繪染織品的圖案外，偶爾兼替書商畫些詩集或小説的插圖。稍後，

獨具生意眼的出版商便將歌舞伎中感人的愛情故事化編作書本的木刻插繪，一時獲得市民們的熱烈好評。到了一六八〇年左右，菱川師宣將書裏的插圖改爲「單張」發行；從此江戶地區的中下階層居民終於有了他們生活中追求的藝術品，這就是日本浮世繪版畫的來源。

一六七八年，菱川師宣曾留下一張大判尺寸（41×27．5公分）的「吉原夜宴之料理」（圖3）；雖然是簡單的手上彩黑白版畫，但可清楚地分辨出他早年確實受業於狩野和土佐兩畫派，而以表情動作去連貫整體構圖的氣氛則是後者的特色。因爲浮世繪是直接反映社會生活的藝術作品，故師宣這張版畫無形中即成爲江戶十七世紀末飲食、服裝與建築之絕佳史料。

另一張「江上小遊」（圖4）傳真地描繪了當年隅田川的高級休閒活動：捲起的

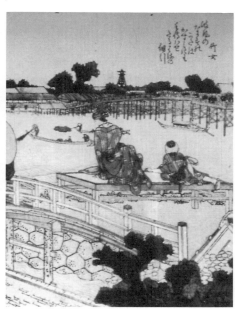

圖1A　隅田川兩岸風光　1806　北齋（1760〜1849）

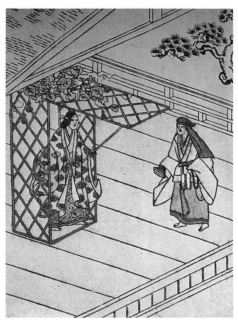
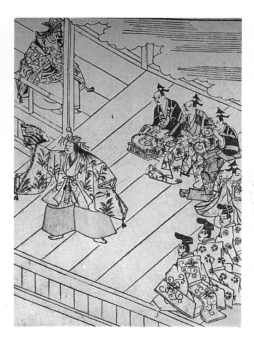

圖2A　能劇圖繪本　1655　無名氏

17

竹簾內，兩位青年人正聚精會神地下著圍棋；伴在右邊的佩刀者顯然是武士，而執團扇的女人可能就是吉原茶屋內之藝妓，因爲她擅長的三味線樂器也擱置船尾。至於掌舵之年輕江戶兒，卻一派悠閒地在畫舫蓬頂上吸著管烟。如果說德川時代的庶民娛樂啓發了浮世繪的靈感，那麼菱川師宣的精心傑作更能使當時生活的刹那化爲不朽。

延寶年間最爲街坊百姓所喜歡的莫過於師宣駕鴛鴦蝴蝶派之作品。例如丹彩大判的「屏風之後」（圖5），江戶民衆熱衷的無非是曲折的愛情故事；可能是真有其人其事，也可能只是歌舞伎戲臺上役者們的生動演出。若以藝術的觀點看，它的獨特之處乃將頭髮的「面」和衣服的「線條」作一強烈的對比，使主題明顯地浮現；而庭院裏的花石流水與屏風中的彩繪則襯托著一種「虛實難辨，人生如幻」的氣氛。

總之，師宣的風格自然順暢，配上木彫師熟練地把握線條的流利，才得以讓甫誕生之浮世繪版畫由一般的插圖中脫穎而出。因此之故，元祿年間（1688～1704）的菱川師宣及其衆多的門徒幾乎左右了浮世繪的走向和市場。難怪當時有位名徘句作家曾譜稱：「菱川式的東都圖繪」，亦即以江戶爲中心的美術新潮。只可惜長子師房和長孫重喜均重拾染織舊業，導致菱川派在浮世繪的地位自十八世紀後就逐漸被他人所取代。

十七世紀結束之前，還有位浮世繪師頗值得一提，那就是經常署名「次平」的藝術家。儘管生平未詳，但作品不斷地出現在一六八一至一六九七年間則是肯定的。他比師宣更具文藝涵養，造型上更纖柔，只不過於前者的盛名下，其版畫卻忍受了兩百年之孤寂。如今，學者專家都先後揭示次平在浮世繪發展上的重要地位。若有

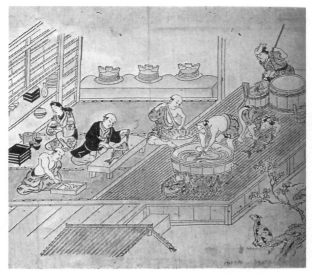

圖3　吉原夜宴之料理　1678　菱川師宣（1625～94）

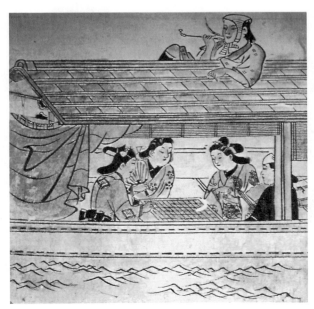

圖4　江上小遊　約1680　菱川師宣（1625～94）

人問他對十八世紀的木刻版畫提供了那些影響？答案將是這位藝術家自己別具的才華：除了以最簡單的方法表達最富麗的效果外，更善用面與黑線間的想像外形去造成富於律動感的構圖（圖6A）。

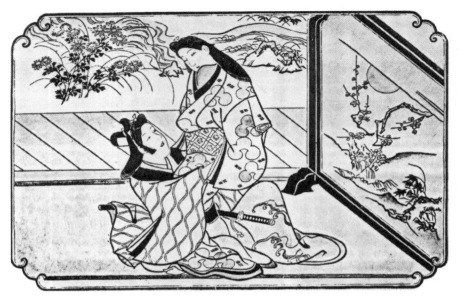

圖5　屏風之後　1673〜81　菱川師宣（1625〜94）

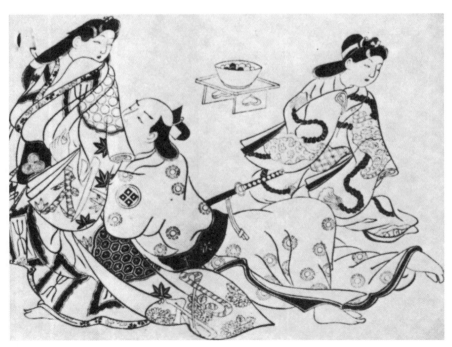

圖6Ａ　艷遇　約1690　次平（活動於1681〜1697）

2. 由元祿到享保年間的三大主流

自從菱川師宣在作品上簽名後，不僅是他的學生，連新門派也都羣起仿效，一時蔚為風氣。署過名的役者繪和美人繪使民眾區別了各派系的獨特之處；而這種傳家絕活通常由長子繼承，否則就是由學生中挑選天資秉異者入贅以續浮世繪之烟火。

十八世紀初是日本木刻版畫發展的轉變期。紙張的質地改良得十分精細，同時印刷方面也出現了所謂「漆繪」的新技巧——以漆、墨的調和劑使版畫的黑色部分別具絨亮的效果。因此，於製作方法進步與菱川派式微的情況下，由元祿到享保年間（一七○○～一七四○）的江戶就不免形成了鳥居、懷月堂和奧村等浮世繪之三大主流。

(1)淵源流長的鳥居派

鳥居清元（一六四五～一七○二）雖被後代子弟尊為鳥居派浮世繪師之元祖，其實歌舞伎演員才是他的本行，製作「看板繪」（公演海報）只不過是項兼差。原籍大阪的清元於一六八七年攜家遷往江戶求發展，身邊的兒子清信（一六六四～一七二九）則專門從事看板繪，特別以「役者繪」（如同現存的明星照）廣受歡迎而奠定鳥居家至今猶存的世代基業。

通稱初代的鳥居清信早歲曾模仿菱川師宣的造型，一直到一七○二年繼承父親衣缽後就逐漸顯示自己在「役者繪」中的才華。根據當時的文獻記載：「元祿末期開始有紅、黃兩色的手上彩版畫，謂之丹繪。」大部分的作品出自鳥居清信及兒子清倍之手。接著又說「如今，大多數的浮世繪均抄襲鳥居派的風格。」清信繪製的演員確實露著威武不馴的英雄本色，頗讓江

戶的戲迷心儀萬分。他創作的典型是瓠瓜腿和蚯蚓般的筆觸，亦即走線渾厚又能強調壯實間的微妙變化；這種難以捉摸的男性本質正是那時候歌舞伎名角之最佳寫照。若由鳥居清倍（一六九四～一七一六）所留下的「市川團十郎」畫像（圖7A）看來，早逝的兒子則完全表達了清信於「役者繪」版畫裡的特徵。

事實上，鳥居清信的浮世繪並不侷限在劇場，他的美人繪也相當成功。一七一六年之前製作的「藝妓與侍女」是張特大號的黑白版畫，很可能是為了屋內的裝飾而印行（圖8）。婷婷玉立的盛裝美女要比菱川師宣的造型來得寫實，尤其善用衣袖和下擺的曲動增加戲劇性的效果更是前人所未及之處。這或許與長年的舞台接觸有關，但某些日本專家卻認爲清信的美人繪是依男扮女裝之役者臨摹的。

鳥居清信之後，雖然有二代清信和二代清倍繼承「役者繪」，可是面對江戶城下輩出的浮世繪人才，他們只好逐漸地改變家傳的創作主題。

(2)以美人見長的懷月堂派

一位十八世紀末的諷刺作家曾說：「吉原與歌舞伎是同屬一個錢幣的兩面。」若反觀享保年間（一七一六～三六）以役者繪著稱的鳥居派和美人繪見長的懷月堂派，他們對早期浮世繪的發展，談得上是相輔相成的密切關係。雖然幾年前有人提出鳥居派受懷月堂派影響的立論，可是此一假設旋即被推翻，因為大多數的學者認爲懷月堂派兼取鳥居派之獨門技巧乃不容否認的事實。

懷月堂派的創始人—安度（一六七一～一七四三）於一七一四年因大奧之江島事件被下貶至東京灣南邊的伊豆火山島；在此之前據說自己築屋於吉原附近的淺草區，那時正值元祿末年的天下太平，江戶添

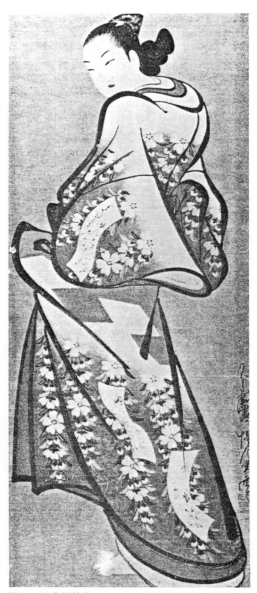

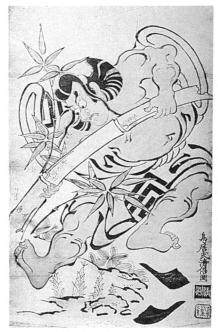

圖7A　演員市川團十郎　早於1716丹繪
　　　鳥居清倍(1694～1716)

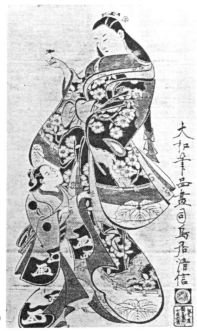

圖9　站立的美人　1711～16紙本肉筆繪　懷月堂安
　　　度(1671～1743)

圖8　藝妓與侍女　1704～16大版畫　鳥居清信(1664～1729)

增許多致富的商人，而懷月堂安度未遭流放時的美人繪都是爲他們的訂單落筆的。

由於重金訂購者均是吉原妓院的豪客，所以安度的美女不論版畫或肉筆繪（圖9），經常在聳肩回首的姿態裡露著無比的嫵媚。十七世紀的美人浮世繪原是些集體出遊、舞蹈或雙雙對對的愛情故事，到了安度獨自站立的造型一推出，就更能引起欣賞者與藝術品之間的共鳴。因著速成的名利雙收，門徒和仿效者也不免隨之大增；而能滿足官感需求的美女非但服飾豪華且必備豐滿的姿色。上述艷靡頹唐的風格將懷月堂的浮世繪襯托得像朵盛開的花，至於她的果實正孕育著日後喜多川歌麿創作的種子。

在風情萬種的體態外，一張門徒度辰（圖10）也表達了簡單、恬靜的他面。儘管如此，屬於安度式的前挺腰身上，吉原佳麗

的容顏總是露出叫人在瞬間著迷的眼神；這正說明了爲什麼百年前還有人夾帶不屑且嫉妒的語氣評道：「懷月堂只是極其平凡的女人繪罷了。」

(3) 奧村派中的政信和利信

資質聰慧的奧村政信（一六八六～一七六四）自幼即受藝於鳥居門下，一七〇〇年首次印行的「藝妓繪本」插圖可能就是他少年的作品，只不過仍署名「鳥居清信」。同書在三年內連續四版，江戶名妓右下角添加了代表她的小貓（圖11），十來歲的藝術家終於名正言順地簽上「奧村政信」四個字。

身爲奧村派的元祖，政信在十八世紀初的浮世繪大師間有著舉足輕重的地位。他不僅精通享保年間流行的「漆繪」和「楮繪」（以紅爲主的多色手上彩版畫），甚至自己在江戶開了一家用紅葫蘆作商標的楮繪版畫和插圖故事書專賣店，爲的是避

免日益嚴重的盜版難題。

由菱川師宣到奧村派之間可以說歷經了不少變化：先是鳥居役者繪的武勇，再有懷月堂美人繪的浮靡，以致享保晚年奧村派俊男美女之纖細造型。一般而言，政信的構圖嚴謹，且不斷地嘗試新穎的表達方式，尤喜以不同的景深去揣摩傳自長崎的西洋透視法。如果拿門徒奧村利信（～一七五〇）完成於一七一六～三六年的「窺浴」爲例（彩圖2），前景的浴女和後景持望遠鏡偷看的男人有著明顯的大小比例，樹與斜過畫面的圍牆更加強了遠近的深刻印象。雖然用目前的眼光來衡量會覺得幼稚可笑，可是只有這種好奇心才能徹底地打破藝術發展上的瓶頸！

圖11　江戶名妓　黑白版畫1704　奧村政信
（1686～1764）

圖10　美人　大版畫　懷月堂度辰
（活動於1711～36）

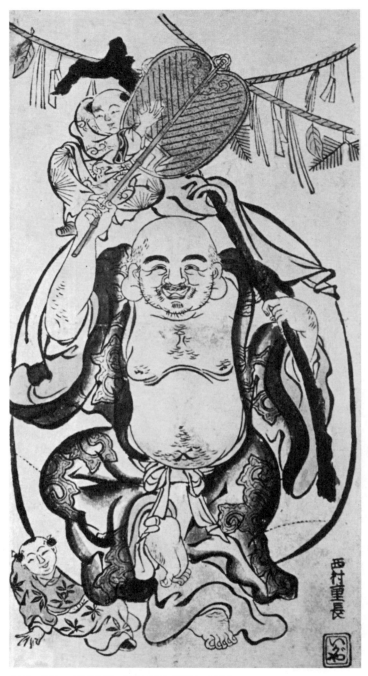

圖12　福神　1725漆繪　西村重長（1697〜1756）

3. 西村與勝川派爭輝的藝術背景

正當鳥居、奧村和懷月堂三派在江戶浮世繪領域互爭長短時，一位出身地主的西村重長（1697～1756）卻於隅田川畔改業書商。由於他的努力，使得不少西村派的門生都能在十八世紀中葉的版畫界大放異彩。

重長本人並沒受過傳統的藝術訓練，只是私淑奧村政信與京都西川祐信濃艷的風格而自成一家。一七二五年左右完成的漆繪—福神（圖12）可能抄襲自政信，具有十足的狩野派味道。除了經營書店出版外，也親自繪製圖書插圖，同時一手調教出石川豐信、鈴木春信和湖龍齋等高水準的傳人。

石川豐信（秀葩1711～85）是西村重長的大弟子，原爲江戶小傳馬町旅館主人。非但從事漆繪，尤擅長奧村政信於一七四

五年前後發明的紅摺繪，也就是取代手上彩的三、四色套印版畫。因爲吸取西川祐信之筆意和政信之技巧，纖細的作品仍散發著濃麗的色彩（彩圖3）。個性嚴謹的豐信晚年雖以半裸美人出名，可是卻未曾涉足吉原青樓，這也難怪日後要造就一位在日本古典文學界揚名的兒子！

在談及鈴木春信之前，對他影響甚鉅的京都前輩—西川祐信（1671～1751）總不能給遺漏掉。以描繪古城島原區藝妓著稱的藝術家，自一七一〇年起被認爲是京都印行的古典圖繪書與江戶人物版畫之媒介。再過十年後，他開始繪製題著舊詩或有名家書法相伴的美人版畫圖册；銷售對象除一般讀者外，更廣推於大阪、京都和江戶地區的文人雅士。終其一生百多本的圖繪書中，一七四〇年大阪首度印行之「菊

27

圖繪本」算得上是佳作。它第三冊第一頁
的「冬愁」如此題著：

也罷

這種屬於另一世界

曾自許的諾言

怎教人相信他的心

至今仍是如此地善變

而圖裡穿著易凋「牽牛花」和服的少女，

正倚窗癡癡地綺思起……（圖16）。

西川祐信筆下的婦女無論各種社會層面
和行業（特別是世界最古老的行業）都露
出極其抒情的氣氛。他的插圖與肉筆繪畫
示了自己對傳統畫的眷戀更甚於新興的江
戶浮世繪。相反的，在江戶活動的奧村政
信和鈴木春信可是深深地受祐信風格的影
響：不僅模仿人物的造型，甚至連作品全
面的構圖。由於這個緣故，十八世紀中葉
的江戶浮世繪多少都透著昔日未有的詩意
，而天明（一七八〇）前版畫藝術迅速革

新，浸淫在古典繪畫和文學的祐信是功不
可沒的。

導源自民間的浮世繪，儘管草創期頗受
市場左右而略嫌粗俗；卻能於短時間內攝
取傳統繪畫之優點以致博得士大夫的欣賞
。反觀宮廷御用的狩野或土佐畫派，因長
年沿襲陳舊不堪的主題和技巧，倒顯出委
縮退化的缺陷。崛起隅田川畔的庶民藝術
，經過十八世紀初的突變，下一代的生長
顯得更茁壯，大有取代正統貴族畫的傾向
；勝川派的春章以及鳥居派的清滿便是這
時候冒出的兩棵極爲可觀之幼苗。

話說歌舞伎自從在江戶生根到十八世紀
中葉已有超過百年的歷史，也成爲民眾日
常生活不可缺的娛樂。一張由鳥居派畫家
於一七六五年繪製的「歌舞伎劇場內部」
（圖17），提供了當年臺上臺下的逼真實
況，同時印證它是極其通俗的戲劇。描寫
演員本是鳥居派的看家本領，但寶曆（約

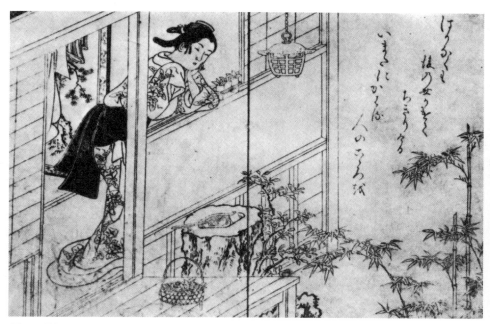

圖16　冬愁　1740菊圖繪本插畫　西川祐信（1671～1751）

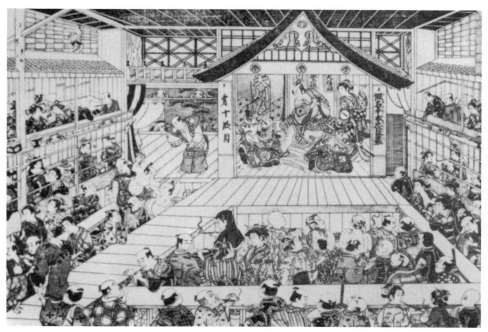

圖17　歌舞伎劇場內部　1765鳥居派畫家

一七六〇左右）年後，三代的清滿與趣漸漸轉向美人繪；另一方面，勝川春章卻乘隙推出役者繪新造型而聲名大噪，蠻有後來居上的架式。

勝川春章（1729～92）屬於宮川派的第三代門徒，幾乎終其生涯去研究製作「役者繪」，尤以明和（一七六四）年後的作品得到甚高的評價。其轉捩點該是一七六八年，替五位在江戶公演的大阪演員描繪背像而一舉轟動。他之所以被譽為「役者繪之父」並非偶然的：首先摒棄鳥居派數十年演員造型的固定模式；緊接著鈴木春信開啓「錦繪」（超過五色以上的版畫套印）之妙用，這種新技巧更有助於表現容姿特徵的寫實手法。

修煉一支可頂替照相機的筆是春章藝術造詣的起點，透過人物表情傳達出特殊心理狀態則爲第二步；所以役者們入戲忘我的刹那往往被刻劃得無懈可擊。此外，他

經常描述役者的生活細節，不單是拉近了戲劇與現實的差距，也滿足觀衆對演員濃烈的好奇心。一七八五年之前完成的「後臺之役者」（彩圖4），是張揭開演員神祕面紗的傑作。或許是剛下臺的關係，站立中間的演員燥熱得拭著汗水；幸好有春章傳神之妙筆，我們很容易辨認這位男扮女裝的役者是「他」，而不是「她」。

拜在勝川春章門下習畫的學生相當多，其中要數舊名春朗的葛飾北齋成就最高，堪稱是顆「青出於藍」的浮世繪巨星。年資較深的春好（1743～1812）繼承師業之役者繪，特別以「大首繪」（彩圖7）見長，亦即演員們的胸像。如此局部放大的浮世繪能清晰地呈現強烈的臉上表情，甚得戲迷的好感；不久連美人繪亦紛紛的施效起來。比北齋小兩歲的春英（1762～1819）於勝川派的役者專長外，尤熱衷描繪江戶三絕之一的「相撲」（其餘爲役者與藝

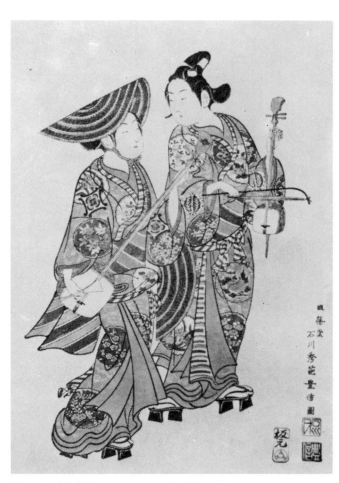

圖15　流浪賣藝者　1751～72紅摺繪　石川豐信（1711～85）

妓），而第三代傑出的春扇和春亭則源自他的教誨。

鳥居清滿（1735～85）是二世清倍之子，一七五二年成爲這個派系第三代的掌門人。早期以紅摺繪製作的役者像尚有家傳豪放俐落的筆觸（彩圖10），中年後專心於風格婉麗的美人繪，平白使鳥居派長久以來在役者繪的霸業拱讓給算是黑馬的勝川春章。門生裡的清廣也學樣地描著纖柔之作品，而身爲鳥居四代繼承人的清長（1752～1815）卻因類拔萃的「美人繪」成了十八世紀末版畫黃金時代之大家。

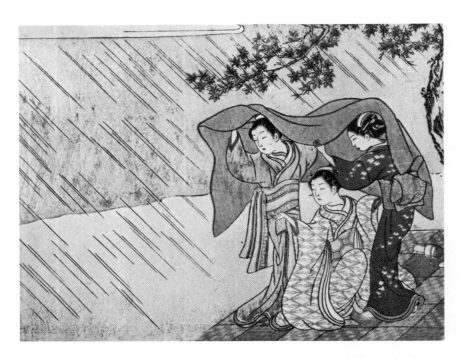

△ 圖21　避雨　1765～66錦繪
　　　鈴木春信（1725～70）

▷ 圖22　孤菊　1765～70錦繪
　　　鈴木春信（1725～70）

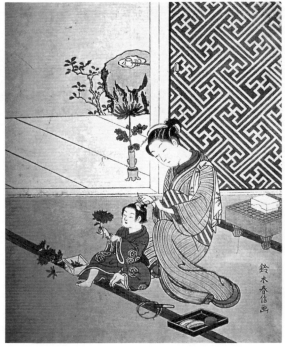

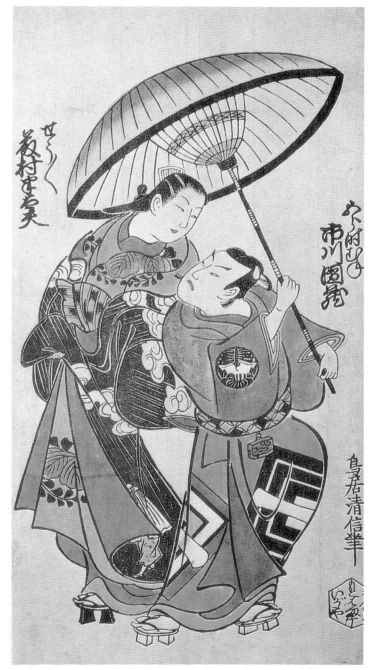

彩圖 1　歌舞伎演員　1721　鳥居清信（1664－1729）

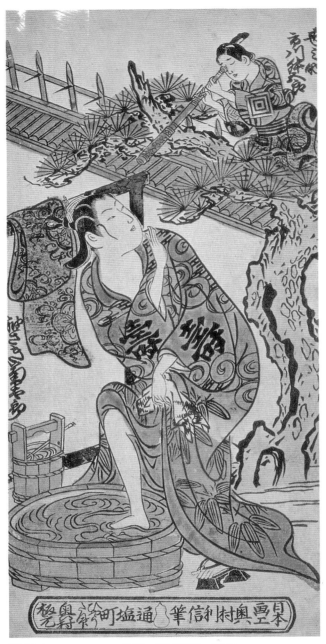

彩圖2　窺浴　1716～36 赭繪　奥村利信（～1750）

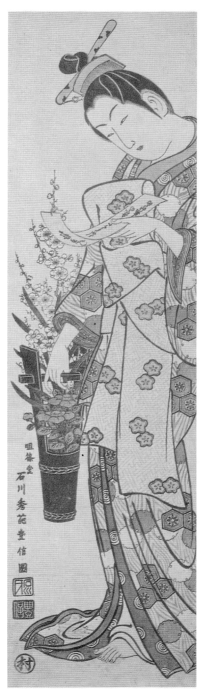

彩圖３　插花　1736─64紅摺繪　石川豐信（秀葩）

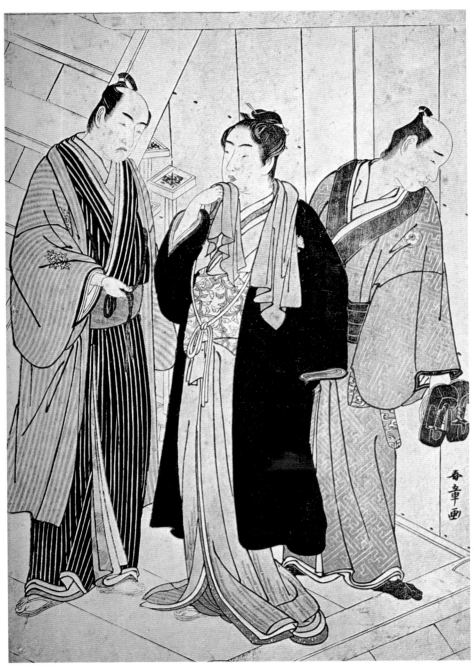

彩圖4　後台之役者　1785錦繪　春章（1729－92）

彩圖5 演員 市川團十郎五世 1772－81錦繪 春章

彩圖6　演員　瀨川菊之丞三世　約1781錦繪　春章

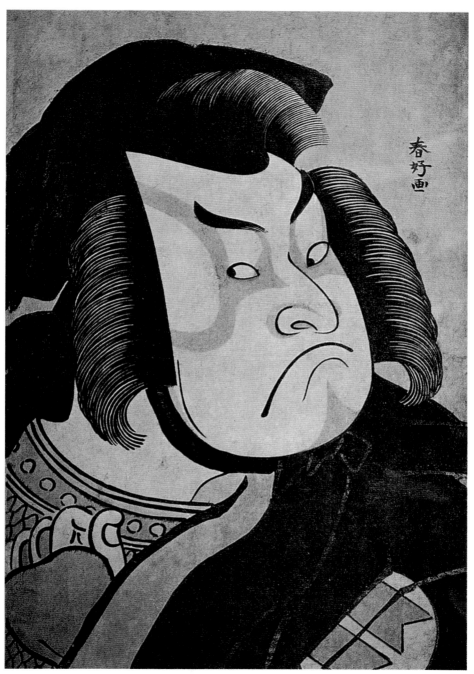

彩圖7 役者大首繪 1781～9錦繪 春好(1743～1812)

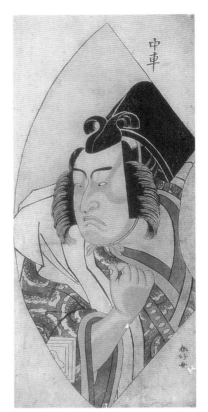

彩圖8　演員　市川八百藏三世　約
1789錦繪　春好

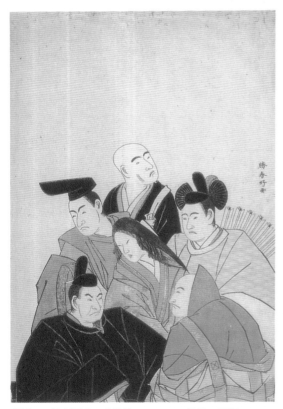

彩圖9　役者見立　六歌仙　1781－89錦繪　春好

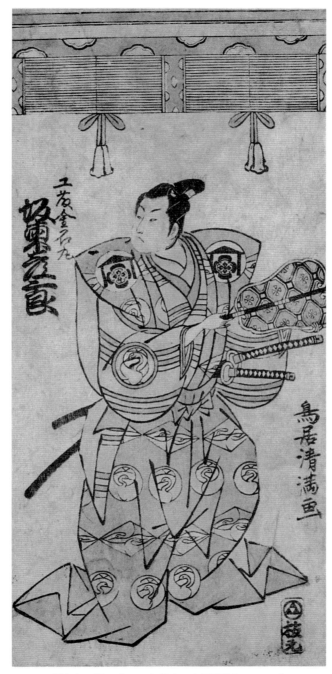

彩圖10　坂東彦三郎　約1760紅摺會　鳥居清滿（1735～85）

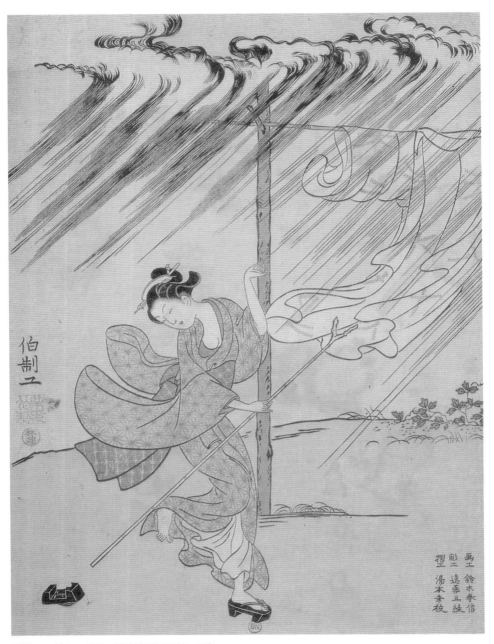

彩圖11 夕立 1765 鈴木春信（1725－70）

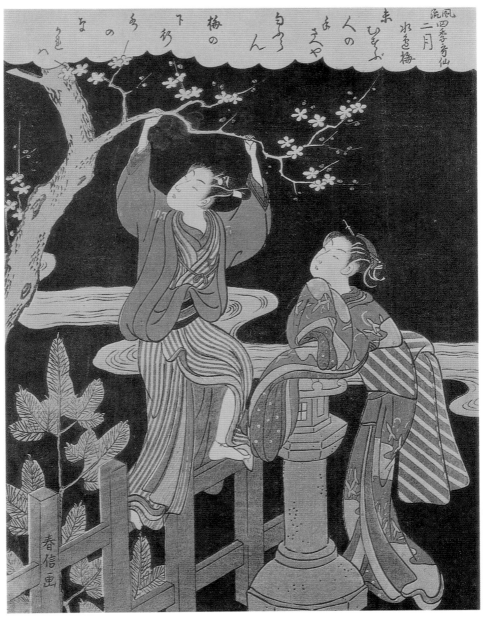

彩圖12　風流四季哥仙二月　1769錦繪　鈴木春信

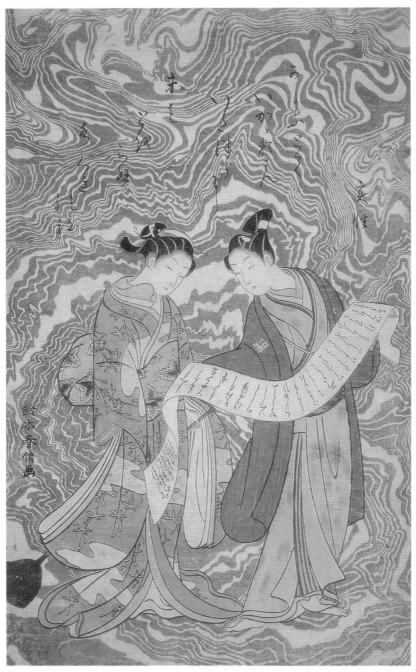

彩圖13　閱讀信件的男女　1765-64錦繪　春信

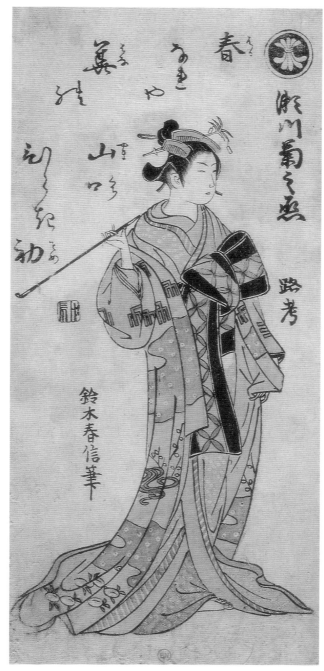

彩圖14　演員　瀨川菊之丞一路考　1751－64　春信

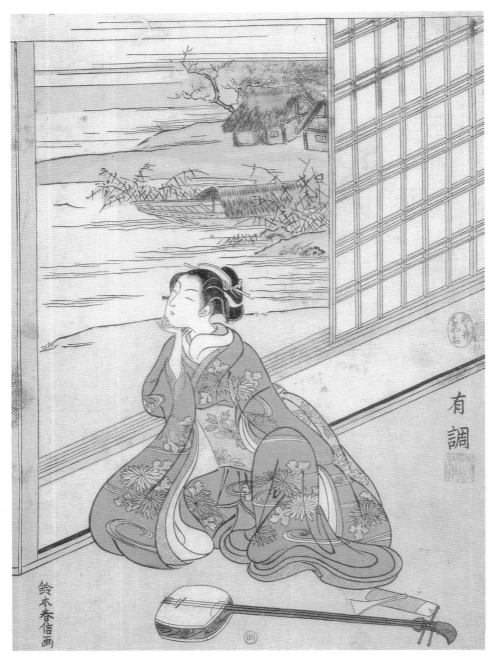

彩圖15　受定家詩文影響的黃昏景色　1765　春信

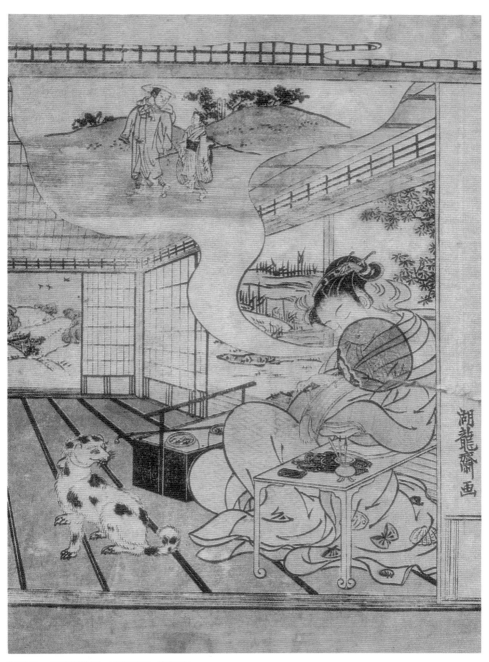

彩圖16　作夢的藝妓　早於1770　湖龍齋

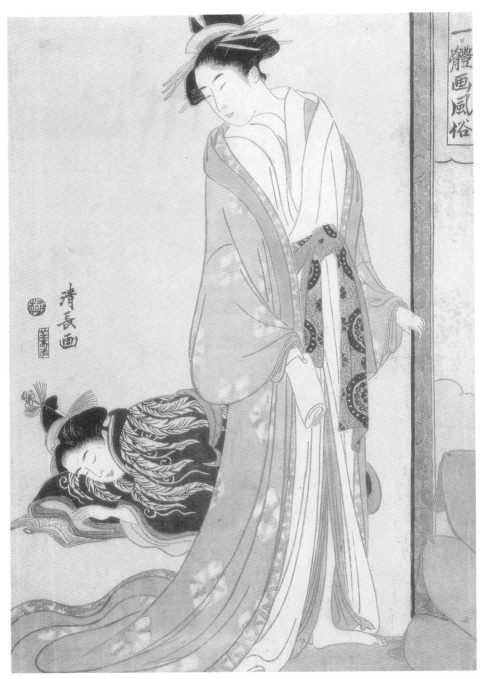

清長画

彩圖17　藝妓就寢圖　1793-94　清長（1752-1815）

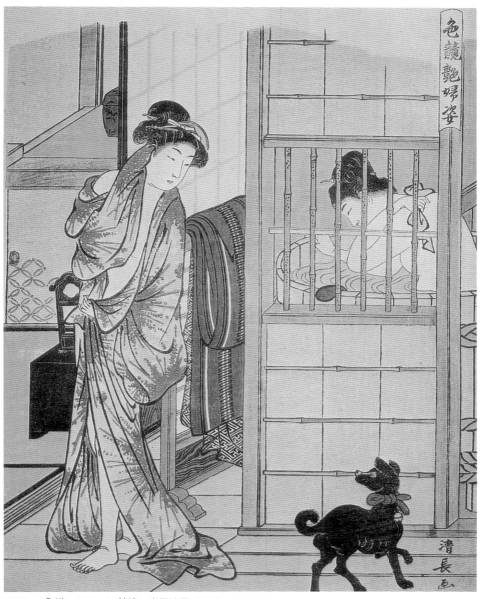

彩圖18　入浴　1779─81錦繪　鳥居淸長（1752〜1815）

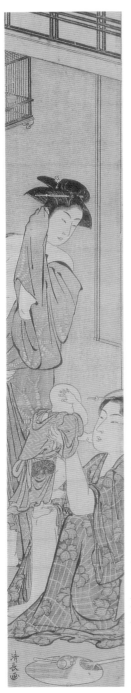

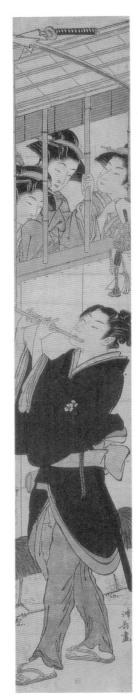

彩圖20　出浴婦女與小孩　約一七八一　錦繪　清長

彩圖19　大神樂　約一七八○　錦繪　清長

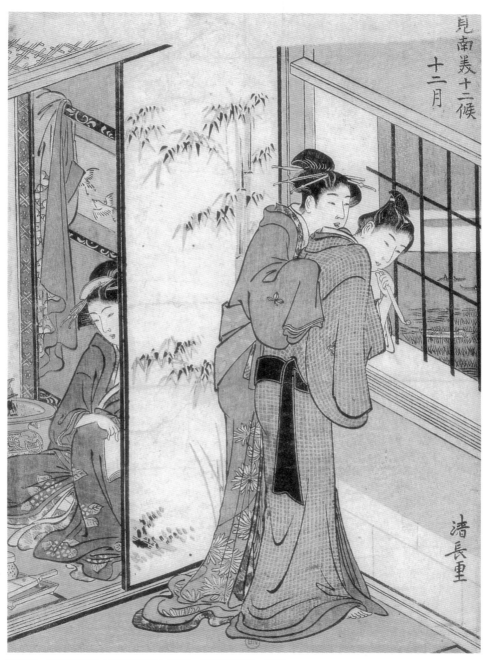

51

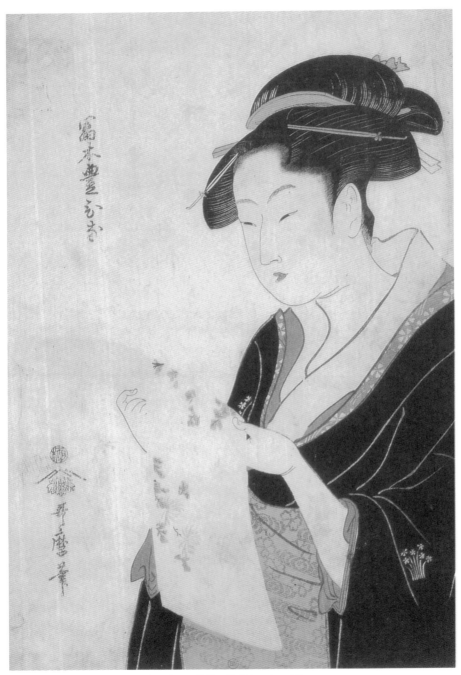

彩圖22　寬政三美人之一　富本　約1793錦繪　歌麿(1753-1806)

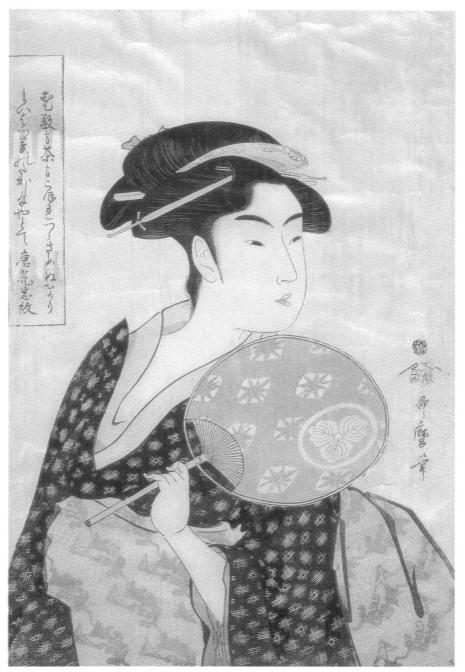

彩圖23　寬政三美人之一　高島　約1793錦繪　歌麿

53

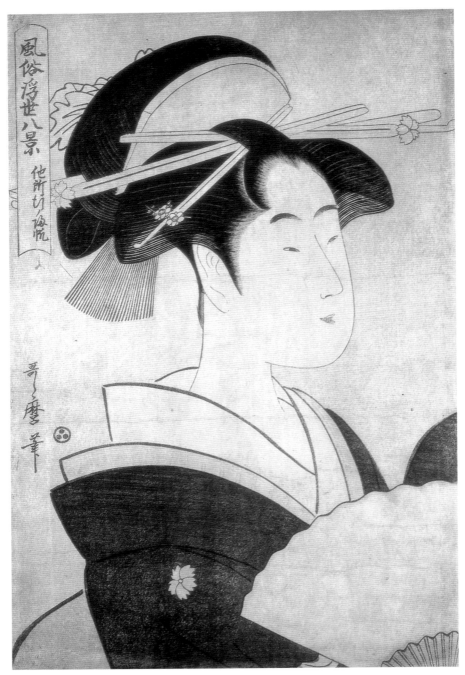

彩圖24　風俗浮世八景　約1790錦繪　喜多川歌麿（1753～1806）

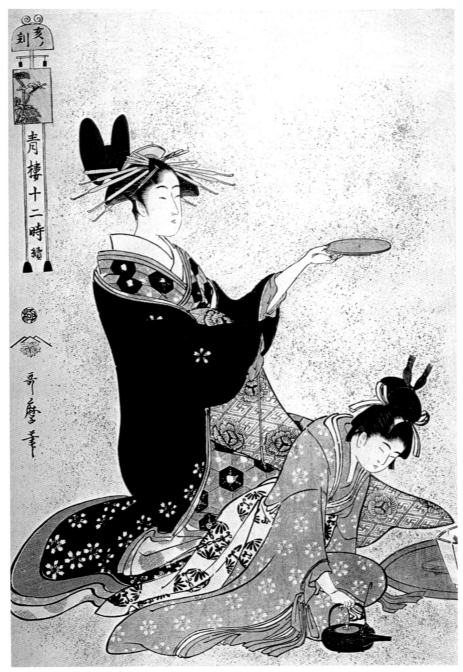

彩圖25　青樓十二時亥刻　1790錦繪　喜多川歌麿（1753～1806）

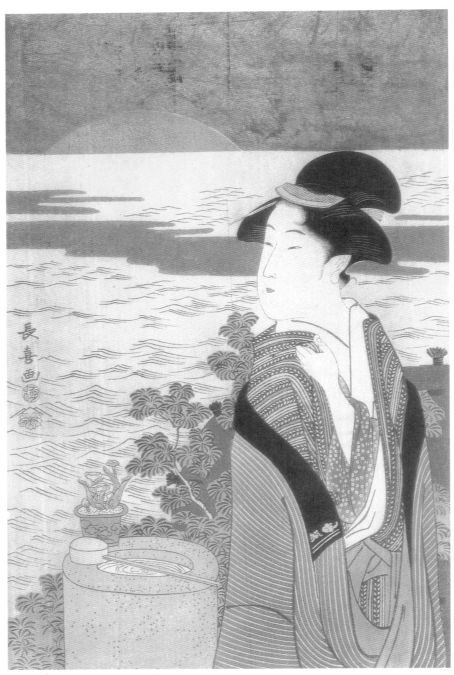

彩圖26　新年日出　長喜（活動於1786～1805）

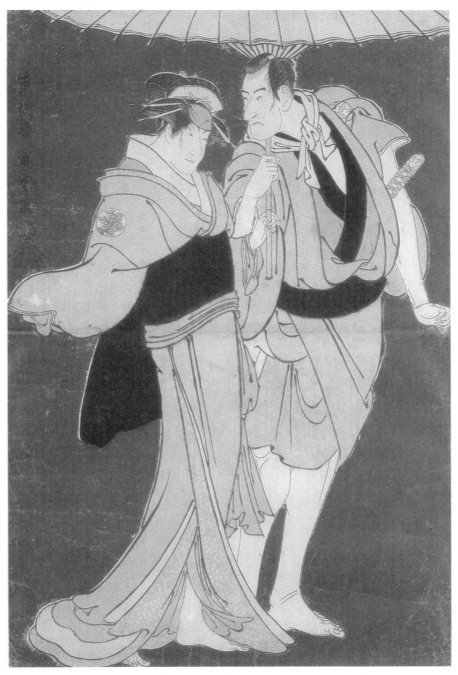

彩圖27　演員　市川高麗藏三世與中山富三郎　1794年8月　雲田亮粉版　寫樂

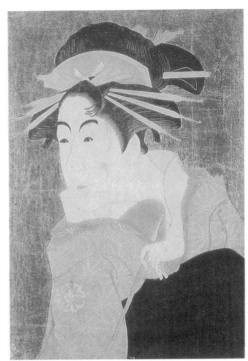

彩圖28　演員　松本米三郎　1794年5月
　　　　雲田亮粉版　寫樂

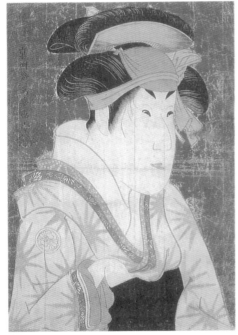

彩圖29　演員　瀨川菊之丞三世　1794年5月
　　　　雲田亮粉版　寫樂

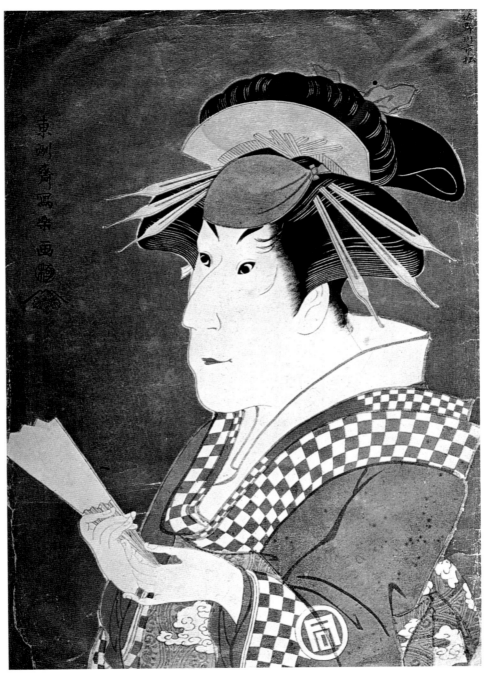

彩圖30　佐野川市松橡　1794　雲田亮粉版　寫樂

59

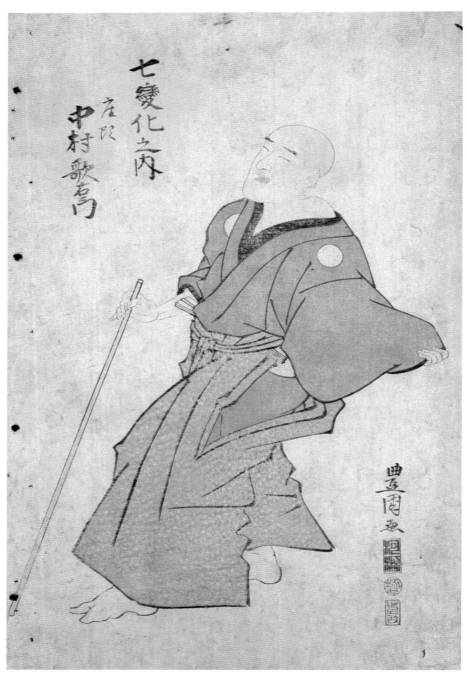

彩圖31 七變化之內（中村歌石門）豐國（1769～1825）

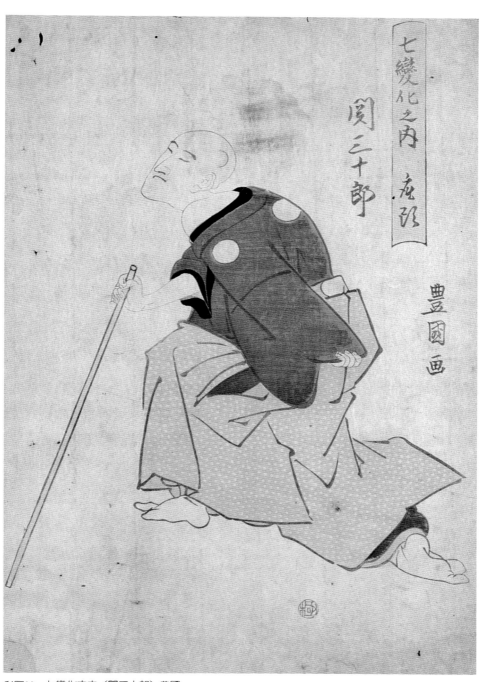

彩圖32　七變化之內（關三十郎）豐國

61

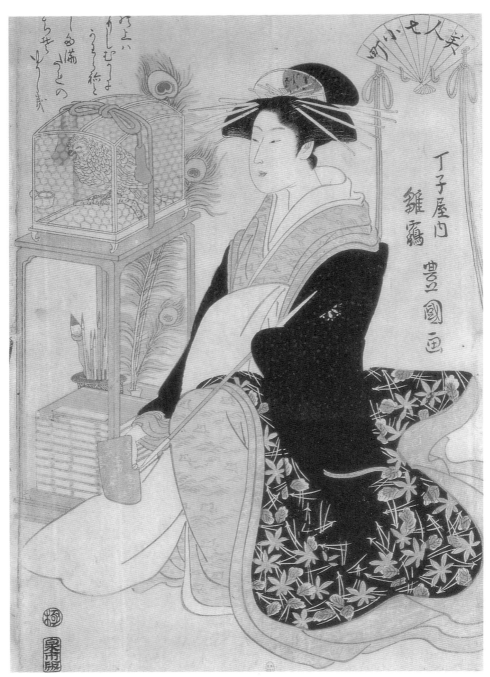

彩圖33　丁字屋內　雛鶴（藝妓）　約1794錦繪　豐國

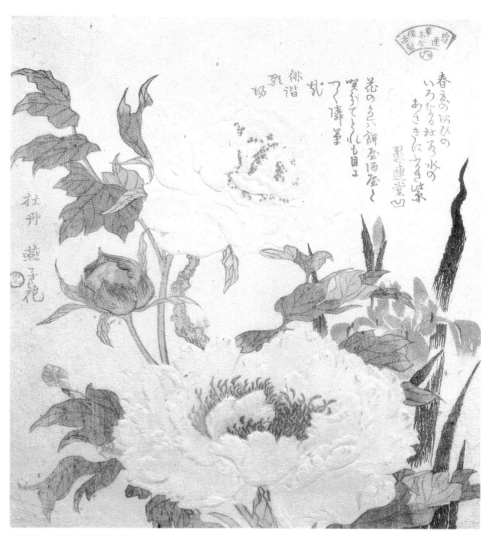

彩圖34　牡丹　燕子花　俊滿(1757～1820)

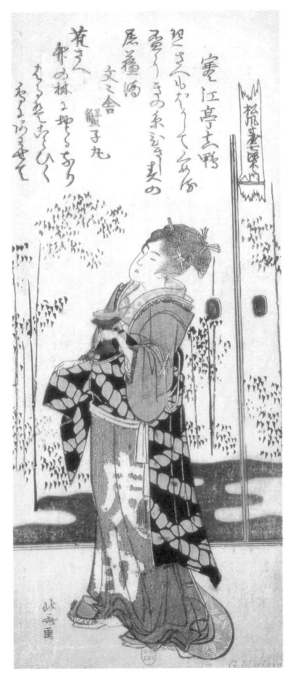

彩圖35　受七賢人影響的婦女圖　約1804錦繪　豐國

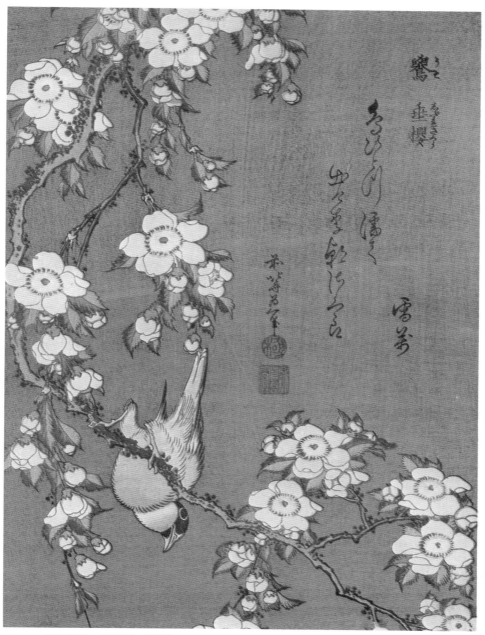

彩圖36　垂櫻與鶯　「小花集」系列之一　1830　北齋（1760-1849）

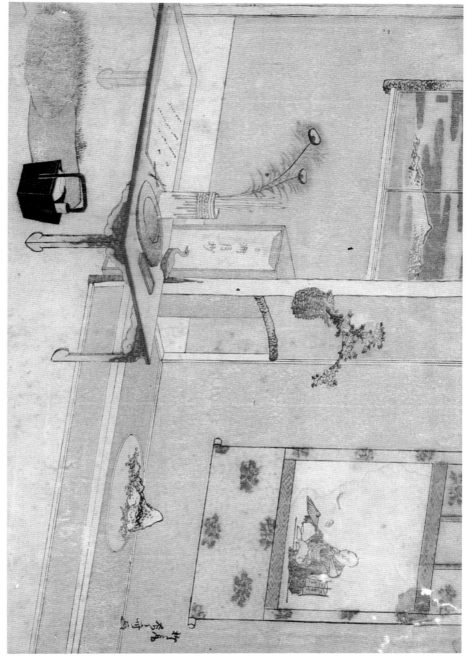

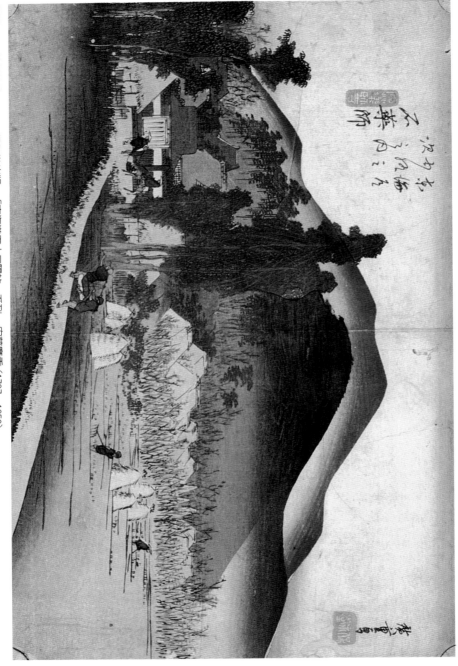

彩圖39 石藥師宿昔 1833 保永堂出版 「東海道五十三驛站」系列 安藤廣重 (1797～1858)

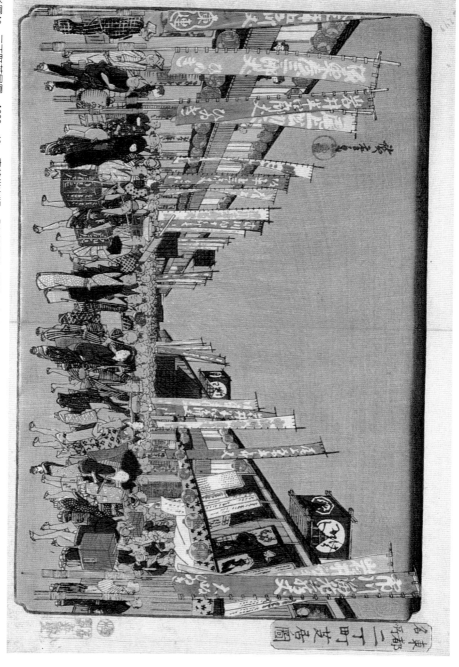

彩圖40　二丁町芝居圖　1833〜43　喜鶴堂出版　「東都名所」系列　廣重

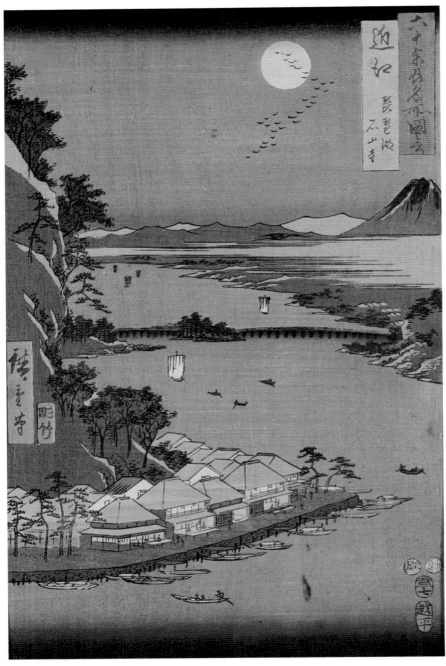

彩圖41　琵琶湖石山寺　「六十余州圖繪」―近江　1853～56　廣重

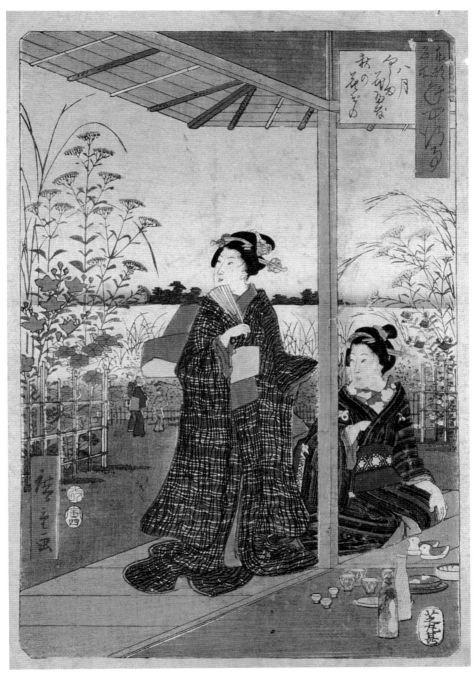

彩圖42　八月仕女圖　「東都名所年中巧事」系列　廣重

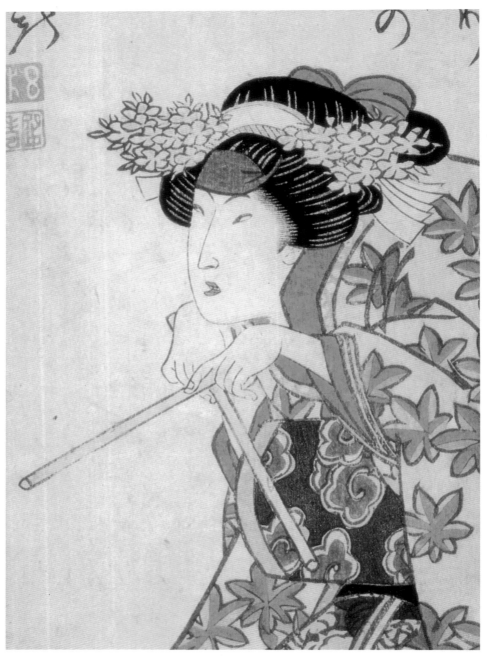

彩圖43　演員　瀨川菊之丞　早於1810年　錦繪　二代豐國（豐重）（1777-1835）

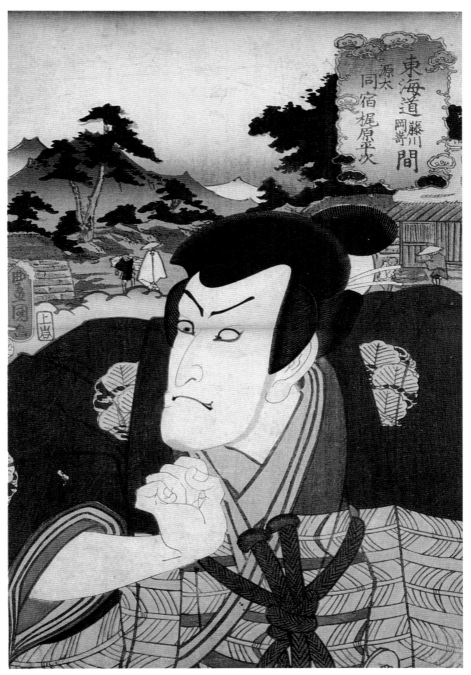

73

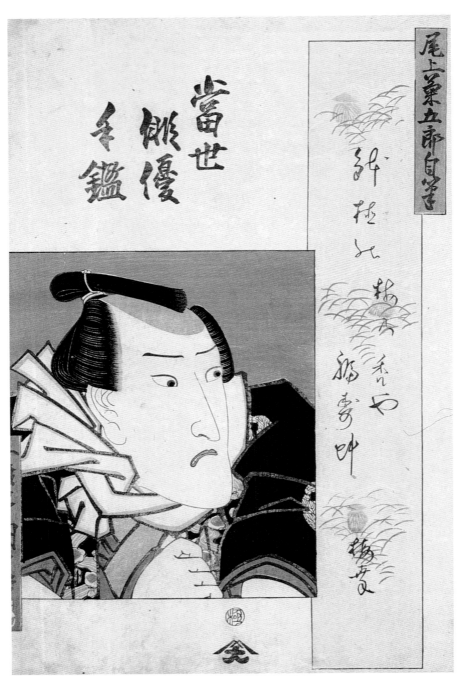

彩圖45 演員尾上菊五郎（明星年鑑封面） 五渡亭國貞（1810-33）

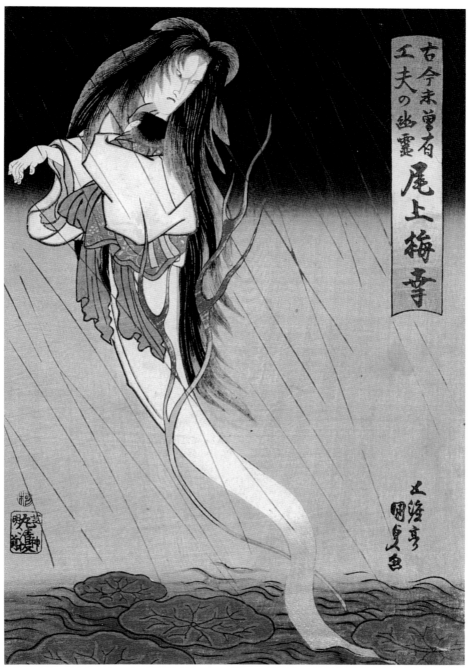

彩圖46　演員尾上梅幸　五渡亭國貞

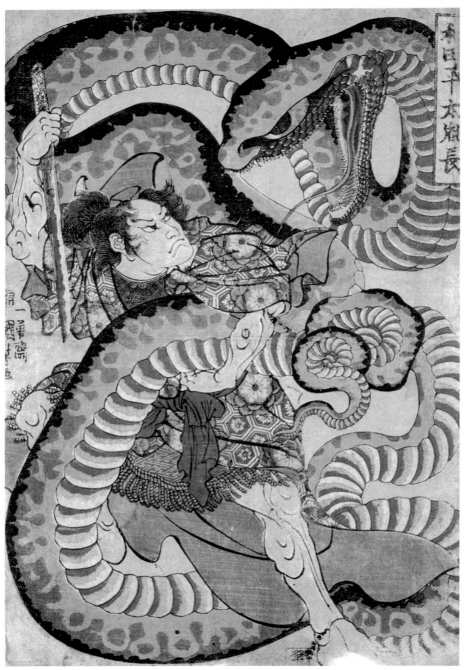

彩圖47 武士與蟒蛇 約1845 一勇齋國芳（1797～1861）

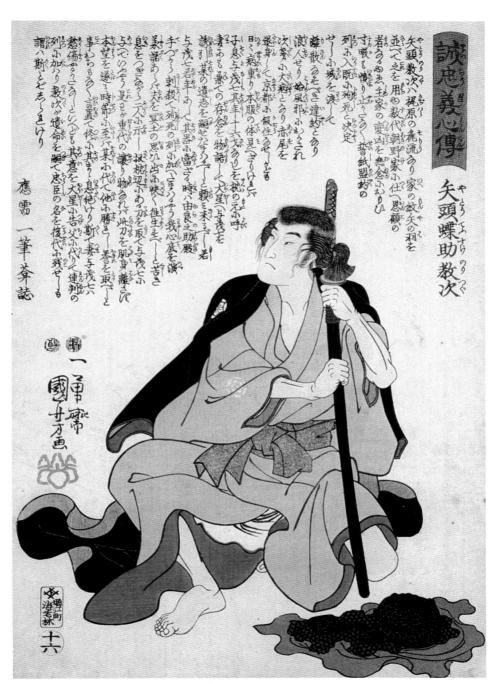

彩圖48　矢頭蝶助教次　1848　「誠忠義心傳」系列　一勇齋國芳

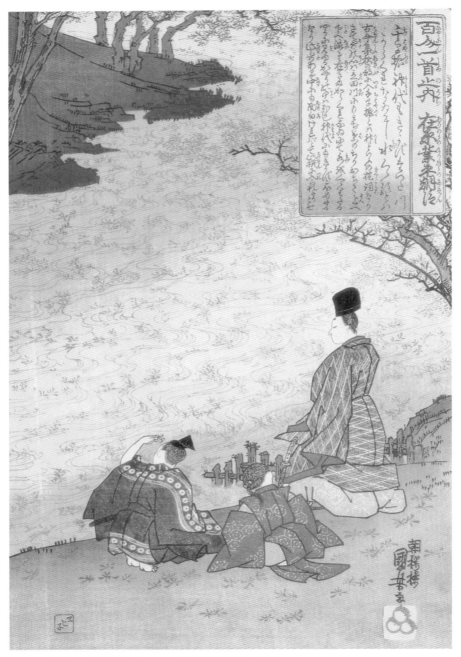

彩圖49 「百人一首」系列 約1840 歌川國芳（1797-1861）

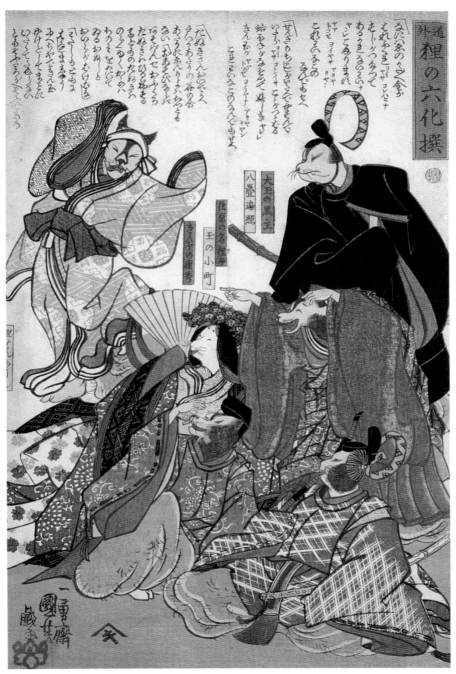

彩圖50　貍之六化撰　國芳

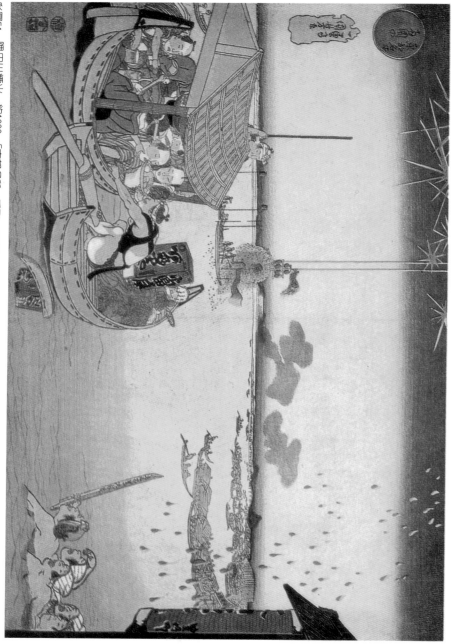

彩圖51 隅田川煙火 約1832 「東都名所」采列 國芳

4. 鈴木春信為核心的錦繪光芒

當西川祐信的作品傳至江戶時，最能體會這種京都抒情風味的大概要數西村重長門下之鈴木春信（1725—70）了。他因此而樹立的獨特美人畫，再配合一七六五年間試驗成功的錦繪，終於使發展已百年的浮世繪能躍居日本美術界的領導地位。

在錦繪出現之前，版畫已有了黑白的墨繪，手上彩的丹繪、赭繪以及奧村政信晚年所推廣的紅摺繪。雖然紅摺繪具備三至五色的套印，卻未能滿足一些出版商和浮世繪支持者的奢求；他們常利用閒暇聚會，為的是比鬥各家製作月曆的色彩與花巧。無可置疑的，誰能於固定的墨線輪廓內先後套印出七、八種或更多的色彩，必是光鮮奪目而致勝。就在此類競賽的情況下，鈴木春信公開展示第一批真正完美的彩色套印；正因為它的多彩燦爛，故謂

之「錦繪」。不久，以無色模壓而造成紙上淺浮雕的技術也普遍地添加於錦繪的印刷過程。從此，地位原比雕師低微的摺師（印刷工匠）已逐漸擡頭；而紙張與顏料的精細考究也上升了版畫製作的成本。儘管新產品的售價昂貴，但它奇佳的銷路反讓出版商像雨後春筍般的林立。為了遏止江戶居民奢侈浪費之積習，德川幕府還幾度明令版畫套印次數的極限。

由於鈴木春信遺留的早期作品不多，所以某些專家認為「極其平凡」的立論並非完全可靠；相反的，從錦繪問世到他生命凋謝的短短五年內，因受歡迎而大量製作精美的版畫則是項千真萬確的事實。一七六五至六六年之間完成的「避雨」（圖21），構圖泰半抄襲自西川祐信之插繪；只是三少女的站立處平添了裝飾效果的圖案

，還有前者之黑白版畫早被京都西陣織似的多彩所取代（錦繪又名西陣織繪）。我們再細看左邊一立一蹲的少女面貌，她們竟像同模子倒出的孿生姊妹，這就是鈴木春信在美人繪上的特徵，亦即具備個人風格之明證。

以美人的造型觀之，錦繪首創者的確與前輩大師們大異其趣。既非菱川師宣的穩重，也不是懷月堂安度搔首弄姿的吉原藝妓，一個個亂眞林黛玉的柔弱女子，或家居或上街蹓躂，就如江戶城下每天所看到的情景。現實生活中的婦女，爲何要戴上千篇一律的清純面具？關鍵必涉及春信主觀的理想境界，也是藝評家常用「夢幻」來形容其美人的原因。

受中國傳統山水畫「瀟湘八景」之深刻啓示，不僅京都文藝人士曾以「近江八景」去描繪琵琶湖的風光，甚至有春信用錦繪製作的「家居八景」，頗有揭示婦德規範的意味。除了縫補衣服和準備茶水等主題外，「孤菊」（圖22）是養育兒女與治家的榜樣。歷經七色套印的圖中，面似「博多人形」（日本著名的玩偶）的少婦正忙著替小孩整理髮辮，他如插花、圍棋和一塵不染的淨室更爲女主人本份內的良好習慣。把庭院和建築細節當作背景，是春信美人繪另一特點，目的乃表達眞實感的三度空間。

「風流四季哥仙二月」是雅詩圖繪並茂的系列之一，爲一七六九年左右的作品（彩圖7）。以漆繪表現深夜之黑暗乃不尋常的大膽手法，至於曲折的水流則象徵性地劃出春信慣有的立體層次。前景戀愛中的青年已爬上木柵，小心翼翼地折取二月盛開的梅花，而倚靠石燈等待的少女彷彿正陶醉在陣陣幽香裡……。同屬晚年完成的「耳語」（圖24），美人頭與手之比例是主觀得離譜，但藝術家卻能由兩張夢幻般

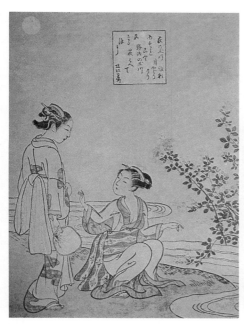

圖25　荻之玉川　1767～68錦繪　鈴木春信　　　圖24　耳語　1765～70錦繪　鈴木春信（1725～70）

的臉孔捕捉住「呼之欲出」的神情，眞不愧是臻於爐火純靑的地步了。

一七六七到六八年製作的「荻之玉川」（圖25），取材自日本古詩對六省產寶石河流之吟詠，亦即廣爲文藝界引用的「六玉川」系列。版畫上再題示的「荻之玉川」一位於風景秀麗的近江省，以八、九月盛開於水邊之荻花而聞名。秋天本來就是欣賞明月的好時機，而配詩的十二世紀名妓竟如此地感歎著：

月亮卻一味沈睡
荻花盛開的當兒
說著　然後消失
明日我會再回來

賞明月的好時機，而配詩的十二世紀名妓

西川祐信從京都傳來的詩愁，以鈴木春信的美人繪最常出現；而善於表達這種柔弱憂傷氣氛的藝術家，恰似被它浸染，果然五十歲不到就消失在繁華熱鬧的江戶。

在玉川的波浪中

鈴木春信以錦繪創出的「少女型美人」曾於一、二十年間風靡了全日本，因此而故意僞偽仿者多如過江之鰂，尤其自己門下的春重（後改名司馬江漢1747～1818）就是這方面的高手。根據他的回憶：「那時候的鈴木春信，擅長描寫當年婦女的體態和規範。未滿四十歲卻突然致病，接著由我仿效他的畫，再交待雕師去刻鏨模板。因爲抄襲的唯妙唯肖，人們都將它當成眞品。繼續不斷的偽欺使我的良心大受譴責，所以最後還是在版畫上留下春重的眞名。有時我繪製的本國女子，喜歡採用中國周臣和仇英的色彩與技法……」。

「風流七小町」（圖26）是一七七○年春重以自己名字簽署之佳作：女詩人小町提著花材，若有所思地走下神廟的階梯。無論是前景的樹，教人憐愛的美人以及背景整齊排列的防滑石級都充分地掌握老師春信之神髓。沒想到，春重於師門和中國

風格的研究後，竟熱衷西洋畫的寫實造景，也就是極其新潮的透視法。他在一七九九年出版的「西洋畫談」曾提到：「我們經常聽說一張畫若不具生命的眞實，就毫無優點可言。老實說，它不該稱爲繪畫，就必須先行觀察每次所欲描繪的山水、花鳥、牛羊、樹石和各種昆蟲，然後再將生命注入畫中的各個細節。如果不遵從西洋規法則不能達到這樣的境界。」

所有追隨春信體的藝術家可能要數磯田湖龍齋（活動於一七五六～八○）最爲忠實。他原是常陸土家的浪人（無藩主的流浪武士），早歲與鈴木春信同拜在西村重長門下，明和年間（1764～72）不斷地用「春廣」與「湖龍齋春廣」發表其美人繪。由於兩者的作品是如此相像，以致一本十九世紀末的書還誤解道：「鈴木春信的晚年曾用湖龍齋署名」，可謂冤枉極了。

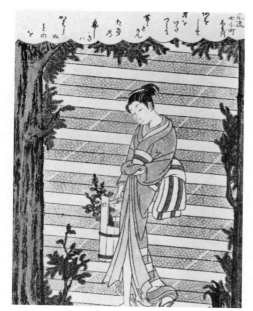

圖26　風流七小町　1770錦繪　春重
（司馬江漢1738～1818）

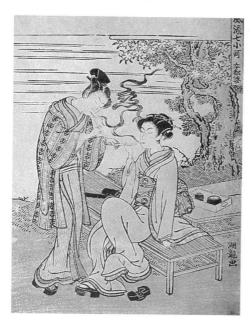

圖27　風流七小町　1774～75錦繪　湖龍齋
（活動於1756～80）

春信死後，他的師弟畢竟慢慢地脫離這個陰影而建立自己的風格。拿一七七四到七五年製作的「風流七小町」（圖27）為例，整個畫面上的詩意已沖淡，身著當代服飾的能劇美女──小町也轉趨寫實的造型。

為了應付江戶一般家庭室內柱飾的需求，

湖龍齋於安永年間（1772～81）完成許多狹長尺寸的版畫，受到民眾熱烈的歡迎。晚年不但以木刻祕戲圖著稱，尚有肉筆浮世繪新作，無形中讓剛步入黃金時代的日本版畫界顯得更光輝燦爛。

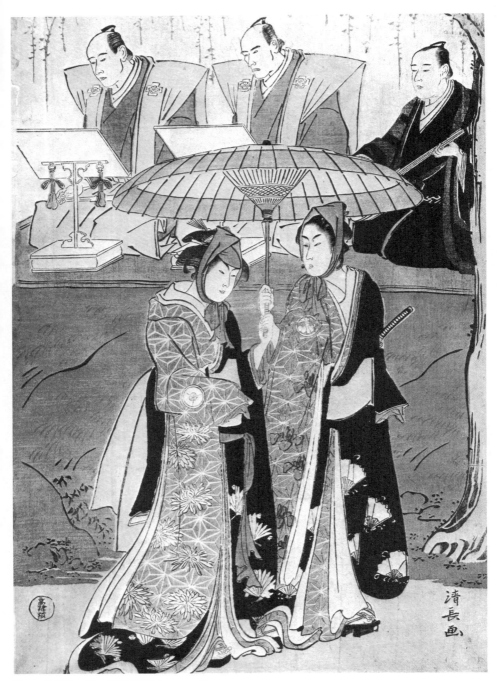

圖28　歌舞伎一景　鳥居清長（1752～1815）

5. 清長和喜多川歌麿的美人繪黃金時代

清長（1752～1815）年輕時即入鳥居清滿門下習畫，明和、安永之際（1770～75）頗受師承「役者繪」之影響。「歌舞伎一景」（圖28）取材自流行劇「花之道」，戀愛中的情侶正慢步地離開舞臺；依日本的古老傳統，男女共撐一傘就像西方的心爲愛神之箭所射中的象徵意義。這件早期作品不但具有師門描繪演員的專長，將伴奏樂師栩栩如生地置於主題之背景更是清長自己獨特的手法；此般出衆的才華決定了日後成爲鳥居派四代傳人的主因。

稍後的五、六年，不斷地吸取北尾重政（1739～1820）和湖龍齋的長處而致力於美人繪之精研，於是天明年間（1781～89）有所謂「清長風」美人的出現。

十八世紀中葉流行的少女型美人隨著鈴木春信於一七七〇年逝去而走下坡，一方

面以湖龍齋與北尾重政居首的成熟型美女漸漸受歡迎。資質聰慧的清長，在轉變的時期將前二者美女的腰身變得更修長玉立，更接近江戶兒的理想典型，從此「清長美人」遂一躍而爲浮世繪師們爭相模仿的對象。

鳥居清長的故鄉原以出美女著稱，加上他又擅於此道，無怪乎當時有位作家曾戲曰：「女人繪派系」。他喜歡描述藝妓的日常起居，或是踏青於郊外的成群婦女（圖29），使前景高姚柳腰的佳人和秀麗的風景相得益彰。在生活富裕的天明年間，這位藝術家還被形容爲「新時代的大師，江戶錦繪之父……自元祿（1688）以來，沒有人能與之相抗衡……」。

追隨「清長風」而從事美人繪的有春潮（活動於1780～95）、榮之（1756～1829

）、榮昌（活動於1786～1800）、歌麿（1753～1805）和長喜（活動於1786～1805，彩圖26）等傑出藝術家；其中以春潮學得最神似，幾乎可以亂真；而歌麿的成就最大，可以說是青出於藍。

堪稱日本美人繪泰斗的歌麿（1753～1806）較清長年輕一歲，早期拜在鳥山石燕門下習畫，與長喜算是師兄弟。一七八〇年以前頗受北尾重政（圖30）的影響，稍後又心儀清長美女的風格。八二年完成的「四季圖」之人物雖然是摹仿自清長的高姚體態，但在用色方面歌麿却顯得大膽強烈，而表達衣料的透明性更宣告了自己創作的意願（圖31）。皇天畢竟不負苦心人，一位能寫能畫的出版商——蔦屋重三郎旋即發現這株剛由地裏冒現的美人繪異種，從此盡其財力去支持他。

有著蔦屋出版社作後盾，卅來歲的浮世繪師便能在人才輩出的江戶專心於藝事之探討。到了一七九〇年，清長風已耐不住時間的考驗，而能將女性個別特徵劃入微的喜多川歌麿因此登上美人繪之首席。

天明、寬政年間，江戶發展成空前未有之繁華，源自庶民的浮世繪亦取代貴族文化下之傳統繪畫而爲主流。在這個日本木刻版畫的黃金時期，歌麿之美人繪猶如一顆巨鑽，正光輝地閃爍著。一七九〇年由蔦屋出版的「青樓十二時」系列，即是他傳世之名作。若拿亥時那張來看（彩圖25），藝妓和服的圖樣就是素描藝術的顛峰，髮根一絲不苟的處理實在唯妙唯肖，至於懸空之背景尤能襯托出主題的明顯性。亥時是晚上九至十一點，早已抵達青樓的藝妓與侍從的雛妓，於夜宴作樂之餘，正斟著一盞溫酒給賞光的顧客。假使碰上一位害羞且不太習慣豪奢款待的仁兄，機伶的藝妓和青樓人員會故意製造更尷尬的局面，好讓他能從腰包內掏出更多的錢去掩

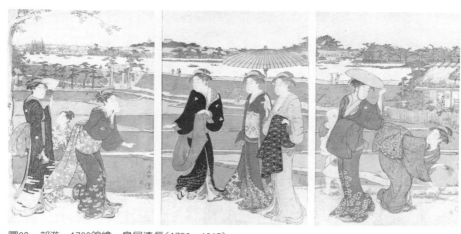

圖29　郊遊　1780錦繪　鳥居清長（1752～1815）

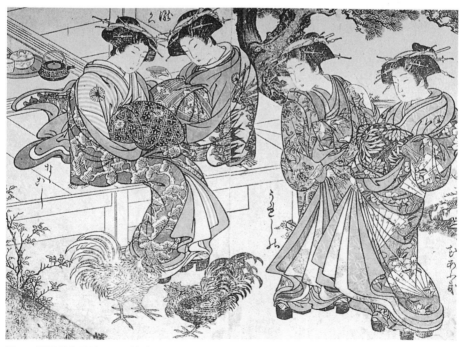

圖30　觀鬥雞的藝妓　1776錦繪　北尾重政（1739～1820）

飾自己的窘態。

喜多川歌麿同時也是「大首繪」的創始者，亦即有臉部特寫的半身胸像。一張比平常尺寸大兩倍，而以大阪貧妓爲主題的版畫，便是此類的上乘佳作（圖32）。圖示的少女雖不像大阪貧妓般的垂老帶病，但仍舊腦下夾著草蓆，徘徊街頭。由於局部特寫的功能，我們可輕易察覺原本整齊的髮根早就零亂不堪；另一方面她的右手正探向腰帶，或許是藏下剛賺進的幾文錢。從前有首帶喜劇味道的日文詩曾生動地描述過這種低級娼妓：故事是流浪路旁的可憐女人，因爲受不了冬天的飢寒交迫，狼吞虎嚥地吃了兩碗單價十六文的湯麵，可是最後的客人却只留下她每次的正常酬勞——廿四文錢。

無論是隅田川畔生活奢侈的遊女或討活於大阪街角的貧妓，這位藝術家均能生動地表現了她們互異的內在本質和天壤之別的境遇。在深深地體會到他筆下女性生活的浮華與辛酸之餘，我們大概想不到歌麿竟然也是描繪自然的高手。一七八八年由蔦屋重三郎出版之「花果昆蟲繪本」爲不可多得的錦繪畫冊，每一頁均配以當時名作家之題詩，且有老師鳥山石燕的珍貴序文。其中一圖是夏天矮籬邊的景色（圖33）；斜過前景的紫藍桔梗花，挺直而紅、粉、斑爛的石竹，烘托著屬於熱鬧季節的氣氛。至於白描枝頭頂的工筆設色蚱蜢，在一片花葉微動之上的寧靜，頗有畫龍點睛之妙處。歌麿這方面的造詣主要來自日常敏銳的觀察力，正符合我國歷代花卉名家的創作過程，更巧的是石燕爲狩野周信門人，而狩野派繪畫本身即保留了許多兩宋花鳥畫的遺風。

十八世紀的最後幾年，喜多川歌麿無疑的是全日本最受歡迎的浮世繪師，然而於出版商們的慫恿下，也不免大量製作版畫

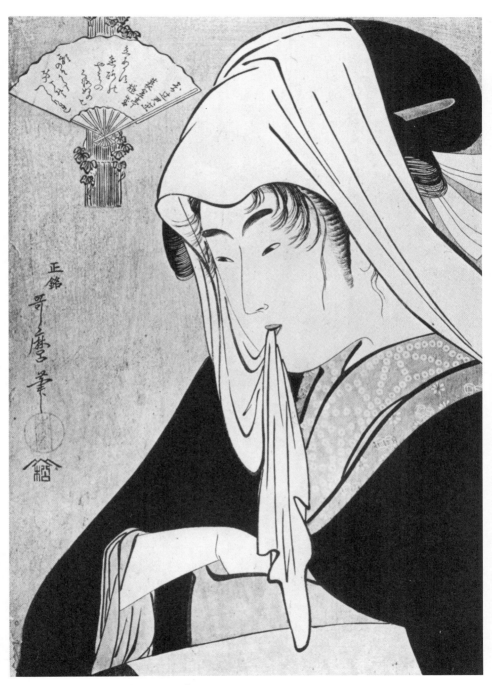

圖32　貪妓　喜多川歌麿（1753～1806）

。晚期因為健康逐漸受損，昔日極富靈性的美女卻變得臃腫笨拙。這位浮世繪黃金時代的大師跨過了十九世紀，竟在一八〇六年逝去，當時才只有五十三歲。

喜多川歌麿的學生裏要數歌麿二世和菊麿（月麿）較有成就。前者是位執壺濟世的貴族，後來卻過著剃度隱居的生活；同時代人的評語是：技巧勝於其師，與歌麿晚期作品甚難分辨。菊麿又名喜久麿、月麿，藝術才氣最高，只可惜改行作肉筆美人繪。至於歌麿晚年才進門學藝的菊川英山（1786～1867），在採取美人繪的優點後，自己更能創出獨特的風格。十九世紀前半葉，屬於英山的妖艷型美女一直傳遞至門生英泉，亦即日本浮世繪史上所謂「頹廢期」的開始。

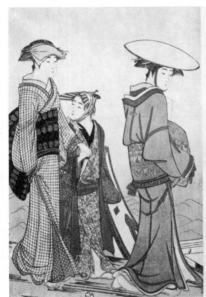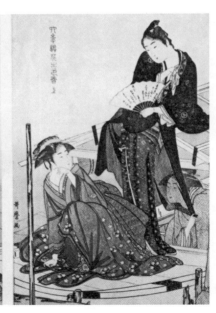

圖31　歌麿早期之「清長風」美人　1782

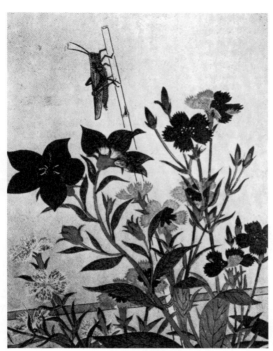

圖33　花果昆蟲繪本　1788錦繪
喜多川歌麿（1753〜1806）

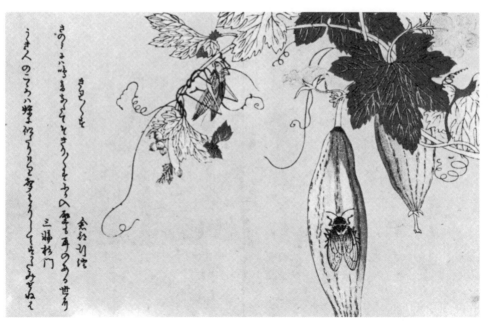

圖36　絲瓜圖　1788　歌麿

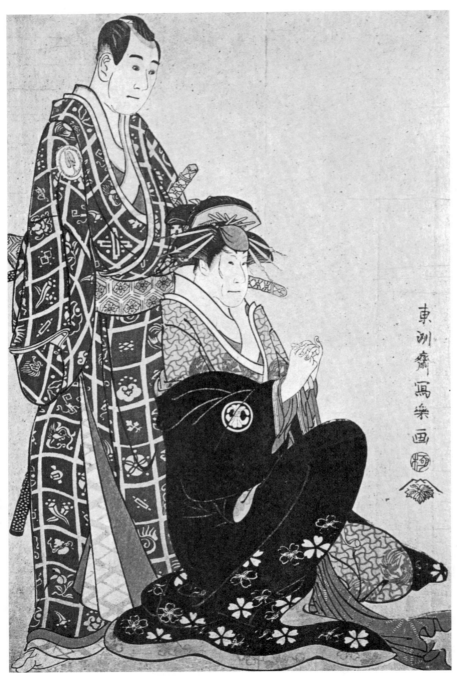

圖34　歌舞伎二演員　東洲齋寫樂

6.東�齋寫樂和十八世紀末的浮世繪

在日本浮世繪發展史上佔有舉足輕重地位的出版商—蔦屋重三郎，除了捧紅「美人繪」的歌麿外，更於黃金時代的尾聲推出一顆「役者繪」之慧星—東洲齋寫樂（活動於一七九四〜九五年）。

寫樂本名齋藤十郎兵衛，只知早年效勞於阿波藩屬下當能劇演員，有關其生平細節和寬政七年（一七九五年）後的下落至今仍是一團謎。正因為自己出身於戲劇界，對演員本人的性格與扮演角色間的微妙關係，更能藉著版畫徹底地給表露無遺。

儘管他的作品添增日本藝評家眾多的困擾和曖昧感，但絲毫未減損它在美術上的光輝；這也難怪有人將寫樂、林布蘭特以及維拉斯蓋茲同列世界三大版畫名家。

有了星探蔦屋重三郎和東洲齋寫樂的奇才，還須配合各大劇場老闆們的財力支持，方能使這顆慧星的作品幾乎全以灑飾雲母亮粉的豪華版印行。錦繪上添加雲母亮粉的昂貴版畫在日本浮世繪界的評價極高；據說歌麿不僅率先使用金、銀套色，而且是使用黑白底灑雲母亮粉的第一人；但此種耗資耗時甚鉅的豪華版一直到寫樂創作役者繪時才大大地推廣開來。

寫樂於一七九四至九五年間的十個月內製作了近一五〇件演員肖像和相撲，卻在聲名大噪之時不聲不響地神秘引退。他的狹長版與中版裡有許多佳作，然而戲劇化的氣氛仍是在大型版（日文為大判，約卅七×廿五公分）比較容易表達（圖34）。

綜觀歷年來某些評論家的感想也是極富戲劇性的：「就像一個賊，出現在死沈的夜晚……」「如同月光下，寺院中庭內激怒、瘋狂的跳躍……」「即使我們已經擒住

鏡中惡魔的影像，但這種役者繪依舊帶給我們怪誕及不祥的感覺⋯⋯」。

「役者繪」原是為歌舞伎演員們作宣傳的張貼廣告，實在不失提高知名度和招徠顧客的最佳手法。早期坊間出售的役者繪相當便宜；自蔦屋推出寫樂的豪華版後，無異半途殺出的黑馬，其洛陽紙貴的情況簡直難以想像。以一七九四年出版的「演員─市川」像為例（圖35），他強調個人外貌的特徵，臉部表情與手勢都誇張得生動萬分。雲母亮粉隱約地閃爍於玄黑的背景，人物衣飾也著以簡單的黃綠兩色；惟有左嘴角的漆紅，不偏不倚地點中演員入戲利那的神情，實在是令歌舞伎迷拍案叫絕的浮世繪瑰寶。然而銷路奇佳的背後，演員們却恨透了一夜間成名的東洲齋寫樂；畢竟他們不甘心鼻子或耳朵被誇大得離譜以致有形象遭破壞的疑慮。因此，江戶演員們的杯葛多少縮短了這位傑出藝術家

的創作生涯。

也是完成於一七九四年的「佐野川市松像」為公認的代表作之一（彩圖30）。這位扮演女性角色的男演員，身著和服的鮮明色彩與華麗紋飾被麗有雲母亮粉襯托得更加突出。若有所思的眼神和執扇的纖手，令人感到格外地唐突與滑稽。至於演員額前的「角遮」說明了歌舞伎裡的暗喻：戴角是意味著吃醋的妻子，而不是妻子紅杏出牆的丈夫。

浮世繪發展至寫樂的雲母亮粉版時，由於所費甚鉅而引起德川幕府的注意。為了消滅江戶人民奢侈的風氣，主管當局乾脆公佈不准使用豪華版的禁令，也直接地斷送了這位役者繪藝術家無限光輝的前程。

東洲齋寫樂在一夜之間以慧星的姿態出現，可是却引來了不少刻意摹仿和追隨者。就歌川派的二代傳人─初代豐國（一七六九～一八二五）而論，雖然於浮世繪界頗

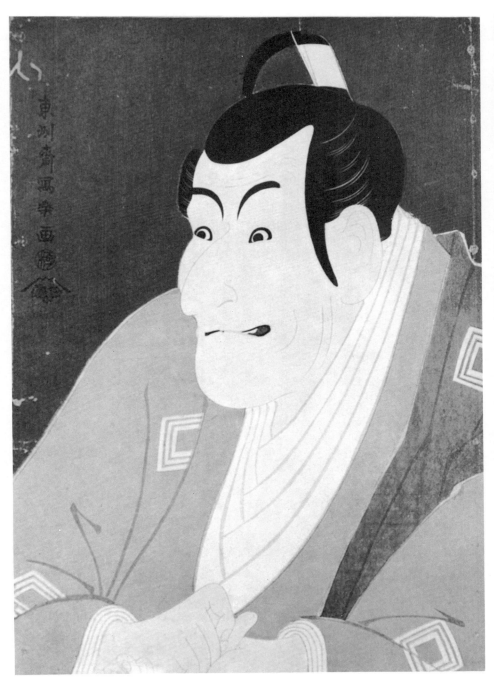

圖35　演員市川　1794　寫樂　雲母亮粉版

負聲譽，也難免受到他那種極度誇張手法的影響。

歌川豐國本名倉橋熊右衛門，與師弟豐廣堪稱歌川派創始者—豐春（一七三六～一八一四）門下之雙璧。他敏銳的觀察力和高超的技巧，再加上適應世俗潮流的本能，使得師傳之歌川派成為日本流傳最久，勢力最大的浮世繪門派。

年輕的豐國即以「美人繪」與「役者繪」直追黃金時代的大師們。後來專心從事役者繪之製作，兼具誇張和寫實的風格，頗獲坊間購買民眾的熱愛。寫樂於一七九五年神秘失踪，歌川豐國便順理成章地成為役者繪的泰斗；而前者留下的陰影猶揮之不去。一七九七年「演員像」（圖37）之造型對他是項挑戰：這種役者半身像早在一七九〇年以前爲勝川派的春好（一七四二～一八一二）所推出，直至東洲齋寫樂才算眞正登臨顚峯。在表情的強烈感方

面，豐國確實較寫樂遜色；但對役者外貌逼眞的追求却影響大阪浮世繪師的創作趣向長達半個世紀之久。

可惜，一八〇五年以後畫風已轉變得頹廢軟弱，甚至有時抄襲自身邊之高足—國貞的作品。縱使在藝術的領域逐漸走下坡，歌川豐國本人却以廿八位學生的簇擁和市場銷售的普及感到十分安慰。當時登門求畫的人是接踵而至，但他竟然忙得沒有時間接見，最後反因工作過度而提前結束了自己的生命。

儘管曾因收入豐碩而遭流言中傷，對一位浮世繪師而言，他是過著眞正幸福的生活。初代豐國喜歡舞蹈與傳統戲劇音樂，嗜酒和狎妓更爲人知，甚至於四十歲那年娶了一位十五歲的少女。他的門生裡也有過顯赫的人物，例如改名爲國重的浮世繪師原是歲入廿五萬石的龜山藩城主。總之，初代豐國的成功反映於歌川派的綿延廣

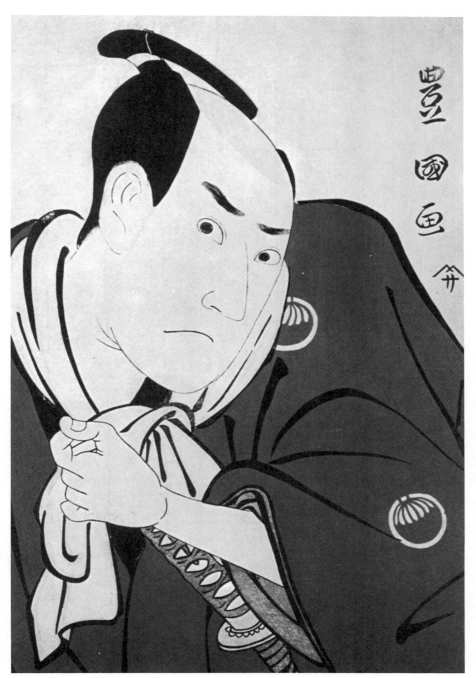

圖37　演員像　1797　歌川豐國

傳，一直到百年後的明治年間（一八六八～一九一二）。

晚一輩的浮世繪師兼作家—英泉（一七八九～一八四八）在「無名老人論集」嘗言：「有人認為豐國在技巧的完美性方面遠不如豐廣（一七七三～一八二八）；然而他却能爭取普通民眾的歡心，與娛樂區的時尚水乳交融…」。英泉的評語相當中肯；因為豐廣並不熱衷於時髦的「役者繪」，以致聲名遠在初代豐國之下。由另一個角度來看，豐廣畢竟是年輕四歲的師弟，多少要遵循師門長者的脚步。相反地，豐廣「美人繪」造詣之精深，佳評超過豐國；風景畫中的「江戶八景」、「近江八景」造型清純，格外獨特。他筆下的婦女嫻靜裡帶點憂傷（圖38），就像秋天所彈奏的三昧線……。歌川豐廣崇尚自然及溫柔的品味不折不扣地傳遞給弟子—廣重，於是一位傑出的風景畫家遂脫穎而出。

在江戶役者繪的流行裡，俊滿（一七五七～一八二〇）是一位從事「純藝術性」版畫的獨行俠。他同時是北尾重政和鳥居清長的弟子，且私淑狩野派繪畫之特點。除了發行普通的版畫外；受同學北尾政信的感染，也製作肉筆繪、賀卡甚至詩、散文之著述，無怪乎所完成之賀卡別具精美纖巧的味道。

賀卡通常都配上詩文，是高貴人家於新年節慶互相餽贈而不流通市面的版畫。製作時講究浮雕效果或灑以華麗的金屬粉；最近因著數量少和藝術性高，紛紛成為浮世繪藏家爭購的對象。俊滿完成於一七九五年左右的「賞花遊」（圖39）便是此類的作品。它由著名的蔦屋出版社收集在「春遊冊頁」發行，是圖文並茂的珍本書（北齋亦曾為蔦屋效勞，作此系列出版的插繪）。圖中兩位官宦家的仕女正於春江上泛

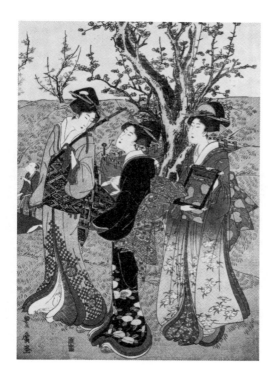

圖38 梅園 錦繪 歌川豐廣（1773-1828）

舟賞梅；灰黑的主調和五重點是大和繪慣有的技法，而讓人彷彿嗅著花香的抒情氣氛却不失爲俊滿藝術性版畫獨到的地方。

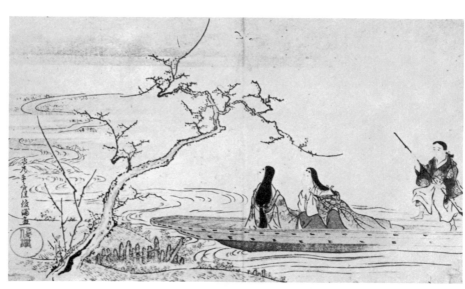

圖39 賞花遊 1795年左右 俊滿 「春遊册頁」中之賀卡

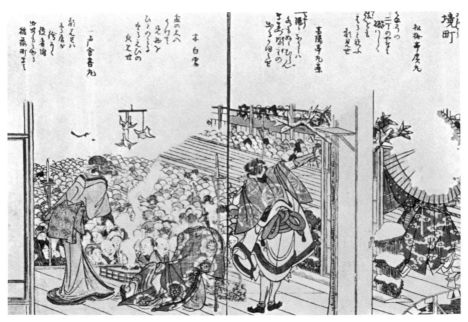

△圖40 舞台 1800 北齋
「東都秀景一覽」插圖

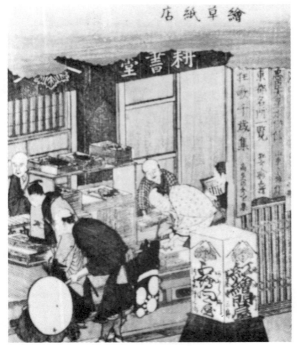

圖40A 耕書堂圖書出版社
1802 北齋
「東都消遣畫冊」插圖

7. 畫狂——葛飾北齋及其門生

葛飾北齋（一七六〇——一八四九）的藝術生涯在所有浮世繪師裡不僅最漫長，且其備多樣和豐富的面貌。據說六歲時，亦即初代豐國出生之前一年、就能提筆而顯露其秉賦的光芒。

一七七八年，十八歲的北齋，入勝川春章門下習藝，為了尊師起見取名春朗。這時期，除春章擅長的役者繪外，他還私淑正風行的清長美女，但作品多少保持著勝川派樸實率直的特性。「舞台」（圖40）是蔦屋出版「東都秀景一覽」書中的第十一圖，完成於勝川工作坊階段（一七七八——一七八六）後之一八〇〇年。此一版畫故意由役者們的背部描繪，以便眺望台下羣集的觀象，實在是件難得的佳作。它讓人自覺得是位高高在上的名演員，頗有身歷其境之幻感。由這個例子，我們可洞察

北齋早年就相當關心江戶庶民的日常生活。今日的西方浮世繪專家——李察·朗（Richard Lane）曾因此評道：「北齋的作品由於過分揉和人性而人們反易忽略其天才。」

稍後易名宗理，與狩野派傳人修習帶有中國風格的水墨畫，同時也涉獵日益普及的西洋風景透視。因為加入新的觀念和技巧，所以畫風也逐漸地遠離一般的浮世繪，於是有人說北齋成熟期的作品反而缺乏真正的日本味道。

歌川派的門人雖然聲勢浩大，但對後代的貢獻卻遠不如一個北齋。天資聰慧而自稱畫狂人的北齋，深知惟有截取西洋及中國繪畫的長處，方能催醒延續大和民族的藝術生命。他創作生涯中一直未變的青春活力曾贏得一位現代日本小說家的激賞：

「北齋老是不停地成長。不管他的年歲有多大，一顆心總是年輕的。大多數的畫蘊含著黎明第一道曙光的優點，確實沒有人能像他這樣。」或許有人會懷疑北齋的作品持續地反映著蓬勃的朝氣，可是却沒人能否認他那不斷成長的藝術生命是比其他浮世繪師還要來得耐久。

葛飾北齋最出名的版畫可能要數「富嶽卅六景」，以大判橫版製作的系列，從一八二二年開始至一八三○年止，前後費時約七、八年之久。全部用「富士山背」取景，至於十張續作則望自內陸，絕少由海岸地區描繪，總計四十六張。

「凱風快晴」又名「紅色富士山」，被公認為此系列中最突出的兩張之一（圖41）。儘管同一主題屢次被藝術家採用，但北齋却能以有限顏色和簡明構圖組成動人的畫面。三、七比例乃十世紀以來日本傳統繪畫裡的黃金分割，狂畫人將它應用在

紅色富士山，於是一種祥和穩重之美逐躍然而現。

另一張傑作是「神奈川沖浪裡」（圖42）。在前景掀起的巨濤彎弧中，富士山遠遠地立著。天空數倍於海面的構圖與十七世紀荷蘭海景畫十分相似；或許北齋已閱歷過這方面的資料，也可能純屬偶合。

北齋視「富嶽卅六景」為自己最稱心的作品，而一般的看法也同意它締造了這位藝術家在風景畫造詣的顛峯。偏偏藝評家織田却持相反的意見：他覺得此系列風景疏忽細部的描寫，再而三強調的奇想構圖未免流於彆扭，充其量只不過是畫家晚年較差的作品，一點兒也不吸引人……。

其實北齋風景之難能可貴在於抽象式的雄偉和純淨，技巧方面則是盡其可能的精簡。極富個性表現的浮世繪大師，曾於一八三六年出版的插繪本以率直而傲慢的口

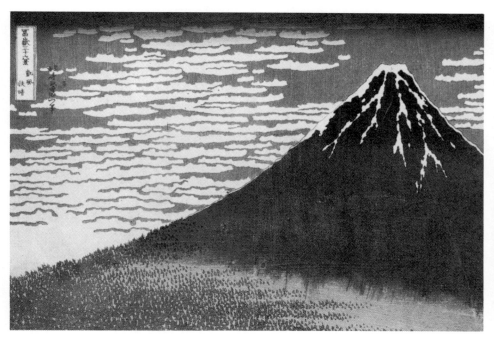

圖41 「富嶽卅六景」—凱風快晴　1822～30　北齋

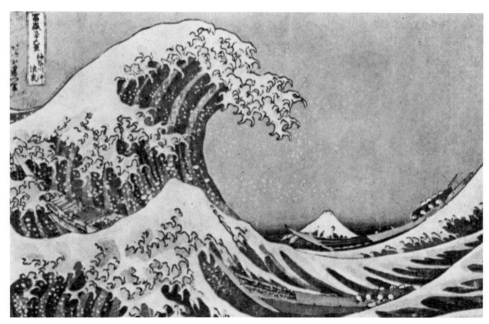

圖42 「富嶽卅六景」—神奈川冲浪裡　1822～30　北齋

105

氣言道：「幸運地，老天爺讓我生下來就是愚蠢的。更甚的，自未啟蒙以來，即不受傳統技巧之束縛。對著去年的懊惱，對著昨日的羞愧，我讓一切任由命運擺佈。

我是用自由自在，順從心意的方式去作畫。雖然已是迫近八旬的老翁，但眼睛與畫筆卻不遜色於任何壯年藝術家。我很想活到一百歲，以達到完全的獨立。」的確如此，他的年紀愈大，想像力似乎愈豐富；而筆勢的強勁有力就如同春天的晨霧，正意味著即將到臨的乍晴，也叫人回想起北齋早年的學名——「春朗」。

「百人一首」系列是一百位詩人各自為一張風景畫題詩，大約完成於一八三九年亦即北齋創作的最後十年。以筆者的收藏為例（圖43），推出「富獄卅六景」時的穩健畫風猶存，絲毫沒走下坡的跡象。

黃昏的鄉間景色中，一縷濃烈的柴烟順著小山的腰線平行而上，引人注意到遠處茅屋內尚有倚窗等待歸人的眷屬。八位漁夫正逆流拉曳著網；這股合作無間的向心力和濃烟走向給單調的鄉野劃出一道強烈的動感，也表達了人與自然搏鬥的堅忍意志。

除了風景畫、圖書插繪、賀卡、風俗畫和肉筆繪外，葛飾北齋的花鳥版畫也是有口皆碑。季節原是日本文化生活裡的重要部分；屋內不僅要飾以時令花卉，客廳通常更須選掛意味季節的畫作。一般市井小民買不起肉筆繪，於是象徵四季的花鳥版畫應運而生。北齋的「垂櫻與鶯」即為此類的作品（圖44），是「小花集」系列之一，一八三○年由著名的永壽堂出版。枝幹和鳥的構圖得自狩野派的真傳，而畫狂人平塗的艷藍背景尤能讓春天盛開的粉白櫻花浮現。

因著北齋風景與花鳥之廣受歡迎好評，此類的浮世繪逐能於十九世紀同早已盛行的役者、美人繪處在平等的地位。

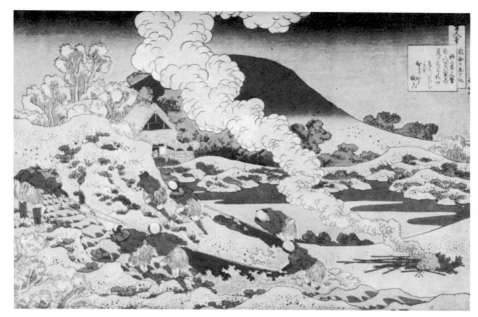

△圖43　百人一首　1839左右　北齋

◁圖44　垂櫻與鶯　1830　北齋
　　　「小花集」系列之一

在日本的美術史上，北齋是位想像力特別豐富的實驗藝術家。據說他曾將鵝蹼沾滿了紅色顏料，令其自由地覆印於白紙上，最後依勢落筆而成美麗的秋楓圖。他的才華不僅在圖繪方面，文筆也是超人一等；由其色情小說足令人顫抖不已便可想見。北齋是極端的完美主義者，非但自我要求甚高，和他合作的對象更是如此；所以畫狂人與出版商們的關係一直糾纏不清。

繼續不斷地工作了七十年，筆下的內容甚至包括街坊標誌和傀儡戲的宣傳海報。北齋終於在一八四九年的淺草區自宅離世而去，享年九十歲；那只不過是他一生中搬遷無數次的寓所之一罷了。畫狂人的臨終俳句是頗耐人尋味的：因為他使用的「鬼火」一字同時兼具「靈魂」之意──「夏天的原野，曾經是我的精神離開了今世，就像沼地上的鬼火」。

葛飾北齋漫長的藝術生涯裡也調教出不少優秀的門生─北溪、北馬、北壽、為齋、辰齋等人均是一時之選。由昇亭北壽（活動於一八二○年左右）的「九十九里地引網」（圖45）看來，山丘立體分割之簡明手法較北齋更前進，而捕魚方式的描繪又提供了當年民俗生活的最佳佐證。柳柳居辰齋（活動於一八三○年左右）生前居住神田小柳町，也是以西洋透視格調的風景見長。可是從他筆者收藏之賀卡─書齋（圖46）不難看出他同時繼承了老師擅長的純藝術性版畫。文人雅室內之禪畫、花插與枯石山水之擺飾，在役者、美女之外更透著一股清新無比的氣息。

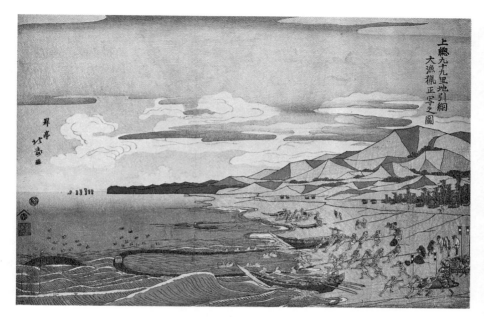

圖45　九十九里地引網　北壽（活動於1820左右）

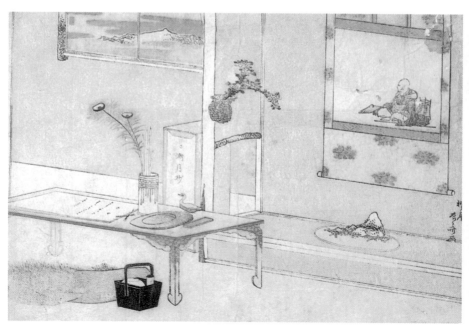

圖46　書齋　柳柳居辰齋（活動於1830左右）　賀卡

109

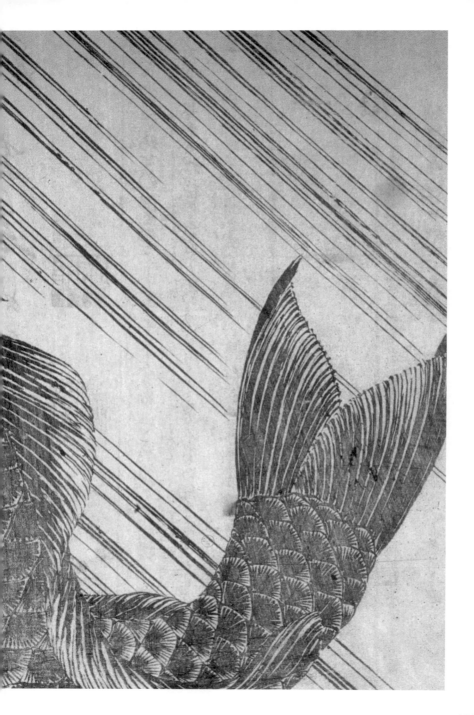

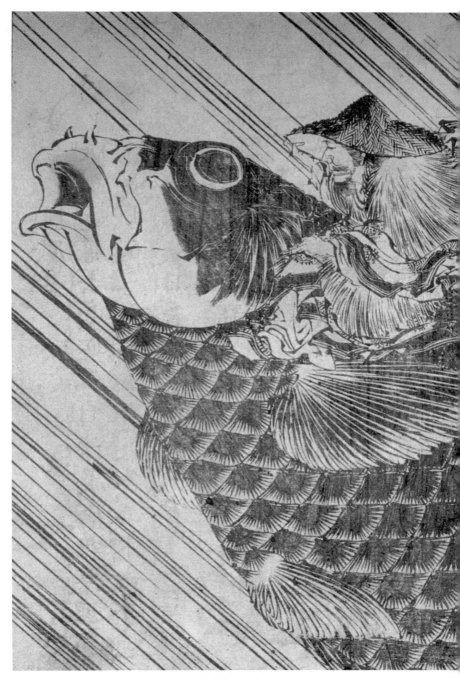

圖46A　琴高跨鯉　北齋　1833　唐詩選畫本卷二插圖

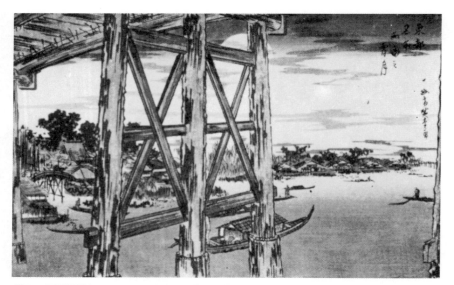

圖47　兩國橋月出　1831　安藤廣重　「東都名所」系列

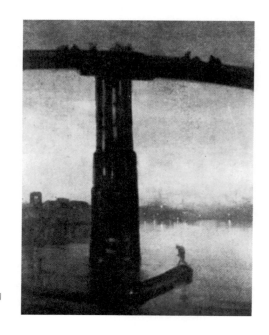

圖48　藍色和金色的夜景　惠斯特勒
　　　（1834～1903）　油畫

8. 描繪東海道風景聞名的安藤廣重

葛飾北齋的代表作——「富嶽卅六景」推出不久後，一位比他年輕卅七歲的安藤廣重（一七九七—一八五八）也緊接著以「東海道五十三驛站」風光系列享譽全日本。在這兩位大師的前後助力下，十九世紀中葉的風景版畫逐能與役者、美人繪形成鼎足三立的局面。

安藤廣重生於江戶八重洲河岸的消防隊員之家，早年拜在豐廣（一七七三—一八二八）門下習藝，所以也算是歌川派的浮世繪師。因為耳濡目染的關係，屬於歌川豐廣特有的抒情氣質却不知不覺地遞傳給廣重；而表現在風景版畫中的淡淡哀愁，可說是十足的日本味道。

十九世紀初期，廣重製作過不少美女和歌舞伎的版畫；但一直要等到一八三一年「東都名所」的首度出版——才引起浮世繪愛好者的另眼看待。「兩國橋之月出」是這系列中的佳作（圖47）；以東京兩國橋壯實的木造橋礅為前景構架，再勾繪出隅田川之遊船及河岸的黃昏景色。日落後，猶徘徊於天空的彩霞與剛直的木橋相形之下顯得無比嬌柔；更妙的是一片漸層而深的彤雲裡，半輪滿月正若隱若現地被拱托著。用如此寫實手法去表達纖細入微的情感頗能迎合日本人的傳統審美觀念，同時也是廣重普遍受歡迎的主因。

不僅是江戶庶民喜愛廣重的風景，連活躍於歐洲的美國印象派畫家——惠斯特勒（James Abbot McNeill WHISTLER 一八三四—一九○三）也受此種「日式情懷」的影響。一張描繪倫敦風光的「藍色和金色的夜景」（圖48），它的靈感便是來自安藤廣重的「兩國橋之月出」。

雖然葛飾北齋在藝術方面的成就目前已獲得十足的肯定，但百多年前的日本人仍舊認爲他的畫風過分詭異與外國情調而難以接受。相反的，廣重流露三昧線般鄉愁的風景畫一推出，馬上獲得同胞們的熱烈響應。一八三三年，由保久堂印行之「東海道五十三驛站」可說是空前的轟動，簡直深深地威脅了已邁入老年的畫狂人。即使北齋早在三年前就出版過東海道的風景版畫，畢竟黑白的圖繪總不如廣重彩色漸層套印具有吸引力。

東海道是連繫京都和江戶的必經之路，自古即設有驛站。廣重在出版前曾尾隨某藩主旅行於東海道，並且寫生沿途的明媚風光及溫泉名勝；所以依草圖製成的首版「東海道五十三驛站」給予人們耳目一新的感覺。「蒲原」是此系列中的代表作（圖49）；描繪山區的小驛站，爲夜晚降臨前的一場大雪所覆蓋。樹木、坡地、茅舍

和山嶺都是一片銀白色；而鵝毛粗雪無聲無息的紛落下，只見兩個人著草帽草衣（防雨雪）吃力地往右邊的山坡上爬，另一個持杖走下坡的則因爲風大不敢將油紙傘完全地撑開來。天空上層濃密的黑雲與屋頂、遠山上的粗白點，甚至漫步踽行者背部的積雪，均扼要地勾畫出一幅孤寂驛站之冬日美景。

挾持保久堂「東海道五十三驛站」的成功信心，廣重馬上於次年出版「江戶名所」，還有一八三五年的「金澤八景」，一八三七年開始與英泉（一七八九──一八四八）合作的風景鉅作──「木曾海道六十九驛站」。然而在出版商們的百般央求下，安藤廣重也簽署了不少平淡無奇的版畫，特別是以「東海道五十三驛站」爲題的各種版本。

北齋於一八四九年逝世後，日本浮世繪不免陷在雜亂無章和頹廢的地步；幸好風

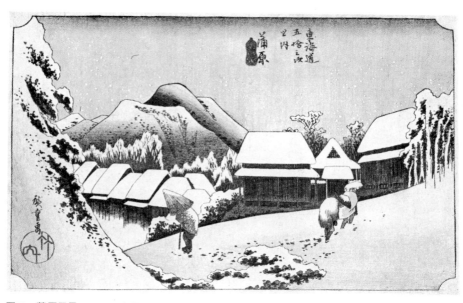

圖49　蒲原雪景　1833　安藤廣重　保永堂出版　「東海道五十三驛站」系列

景畫中尚有廣重以新精神和造型支撐著，嘗試使江戶末期的版畫復活。儘管基本上是觀察自然寫生，到底他也曾學習南畫、狩野派的墨趣和四條派的細密寫實功夫，而西洋風景畫的透視原理並不算完全陌生。總之，這位大師所吸取的各家長處，既表達於當年的日本風尚，更詮釋了大和民族崇尚自然的情操。

長久以來，人們稱讚的廣重四絕不外是風景畫中的雨、雁、雪、月。在欣賞「兩國橋月出」和「蒲原雪景」後，不妨略窺筆者私藏「六十餘州圖繪—伊豫　西條」裡的落雁之美。這系列描述日本六十餘省風光的版畫製作於一八五三至五六年，而「伊豫　西條」正好爲五五年九月完成；無論構圖、用色與取景都嚴謹無比，眞不失爲是他晚年的一幅上乘佳作。因爲保存狀況良好，至今猶可見廣重當年對比強烈的色彩；前景特寫的白船帆遙遙地呼應著

港邊完全相同的船隻，頗具現代攝影藝術的手法。秋高氣爽的天空裡，一羣北雁正劃過平列的悠雲順著山脚方向落去，就像是快速的彈指滑落在幽怨的日本古琴上⋯⋯。

尾隨著「六十餘州名所圖繪」，安藤廣重又於一八五六年開始承製數量龐大的「名所江戶百景」。此系列原有一一八幅，最後三件因藝術家逝世而改由弟子—廣重二世完成；不久，後者即附加兩件自己的作品—共計一二〇幅之多。其中最爲人所熟悉的大概是「大橋驟雨」；它在市場上久持不墜的高價也可能拜賜於梵谷（一八五三—一八九〇）曾經臨摹過的緣故吧！

「大橋驟雨」出版於一八五七年，亦即廣重臨死的前一年，算是他生平風景畫創作的絕響（圖51）。六、七月間的驟雨是東京常見的，而廣重選擇隅田川上的大橋却別有獨到之處。一反習慣性的仰角取景

，木造的大橋是從往低望，如此才能看清行人們措手不及且無地閃避的狼狽相。至於這場傾盆大雨，用粗長的黑線輔以密麻細絲表達，成功地製造了身臨其境的感受。淡青而廣闊的水面上，披草衣的渡夫不慌不忙地撑動狹長的竹筏時，天空烏黑黑的雲層彷彿要吞噬下橋對岸那片曲折迷濛的日本園林。歸功「大橋驟雨」印行後的廣受歡迎，遂有無數的互異版本出現；有的在河岸邊添加兩隻小船，有的省略掉橋板上的陰影，而把密佈的烏雲改成規則狀的更不是廣重一世的原版。所以說，要分辨日本浮世繪木刻版畫各種版本之區別，就如同中國傳統的仿畫，是相當令人困擾和傷神的難題。

一八五八年秋，安藤廣重以六十二歲近去；綜觀生前所作之風景、花鳥和肉筆繪均獲得甚高的評價。有的日本藝術史家深信他由某山人的幽默詩中悟出其創作生涯

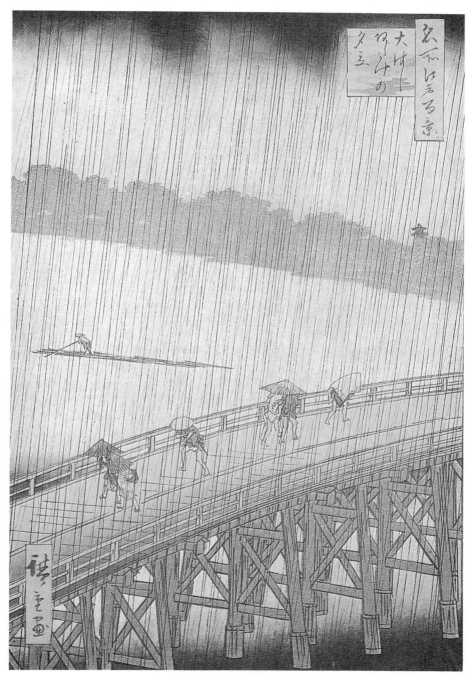

圖51 大橋驟雨 1857 安藤廣重 「名所江戶百景」系列

的真理：「山村的冬日不免孤寂難耐，而城市畢竟比較熱鬧與舒適的。」

廣重身後留下四十歲的第二任妻子及十三歲養女。隔年，養女在母親的安排下招贅卅三歲的廣重弟子—重宣（一八二五—一八六九），通稱廣重二世。以老師的餘蔭為基礎，廣重二世繼續安藤家聞名的風景版畫。屬於他個人最得意的作品是一八五九至六一年間出版的「諸國名所百景」（圖53）；除了熟練精湛的技巧外，包括的地域甚至遠達南九州的綺麗風光。一八六五年，因家庭糾紛離家出走而於橫濱改名另立門戶。從此靠外銷茶包的設計工作為生，終於在四年後孤零凋逝，死時才四十三歲。

廣重二世離婚後不久，他的師弟重政（一八四一—一八九四）再入贅廣重之養女，沿用廣重二世之名（後世稱為廣重三世）。他的版畫產量非常豐盛；因適逢「明

治維新」大力提倡之時，故作品中留下不少東京西化初期的記錄。拿「石造江戶橋」為例（圖54），廣重一世的木橋已為西式石橋取代，而隅田川畔的兩層洋房則比比皆是。雖然廣重三世一心想成為明治年間的浮世繪領導者，可惜無論在畫面結構，用色與意境都和老師相去甚遠。到他的晚年，有五十三驛站的東海道早就行駛著新穎的美國式火車，至於安藤廣重筆下的抒情風景也難逃消失的命運。

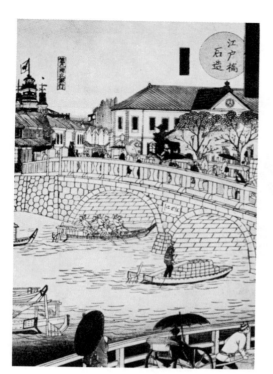

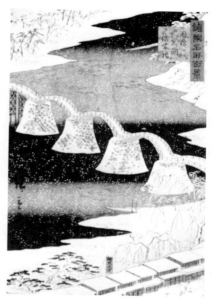

圖53　諸國名所百景　1859～1861　廣重二世

◁圖54　石造江戶橋　1841～1894　廣重三世

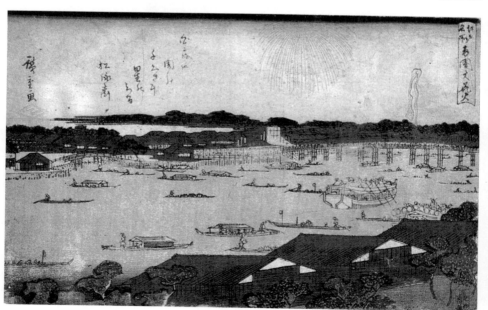

圖54A　兩國大火花　安藤廣重　「江戶名所」系列

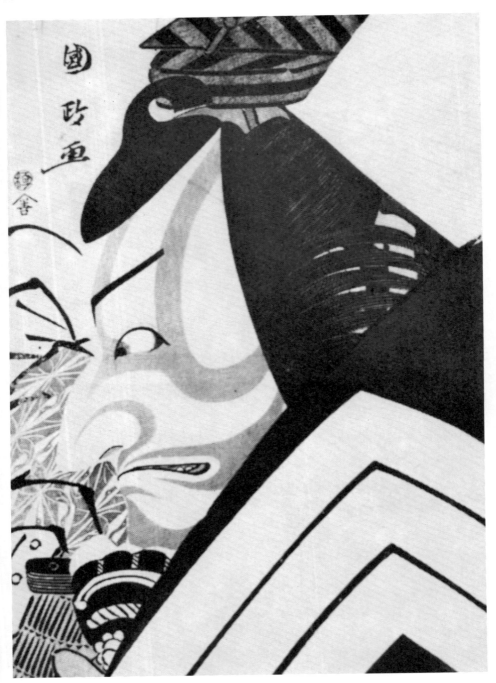

圖56 國政 演員臉部特寫 約1800年

9. 歌川派的主要傳人──國貞與國芳

替歌川派奠定基礎的初代豐國原有子嗣，只因不成造就之材，故臨終前即屬意門生也是女婿的豐重（1777～1835）為繼承人。等一八二五年豐國逝世，豐重便正式沿用師名，是為二代豐國；另一方面，學生當中資歷深且才華出眾的國貞（1786～1864）就表示極度的不滿，幾乎鬧出「二代豐國」的雙胞案。後來的藝術史家著於區分與豐重的「二代豐國」相混淆。

有人認為二代豐國的作品與老師相去甚遠，但如今的藝評家並不同意這種見解。雖然不像年輕的國貞富於嘗試創新，可是在役者與美人繪方面卻能保持初代豐國的水平。以廿世紀初義大利籍漢學家──培露基的一張舊藏──演員瀨川菊之烝而論（圖55），極端戲劇性的婦女裝扮和纖細

的眼神及口齒，猶殘存著黃金時代大師們「美人繪」之餘韻。此外，「名所八景」系列中的「大山夕雨」的影響，亦堪稱風景畫中之佳作。綜觀二代豐國三十餘年的藝術生涯，由於蕭規曹隨的態度，難免「保守」過於「改革」；即使未淪落衰頹的地步，卻也未能建立自己的獨特風格。

在初代豐國的眾多學生裏，應數原名佐藤甚助的「國政」（1773～1810）最為優異；所製作的誇張型「役者繪」（圖56）早就青出於藍而聞名十八世紀末的江戶。正因為他的英年早逝，無形中促成國貞在歌川派中的重要地位；再加上後者六十餘年的創作生涯與極受歡迎的銷售市場，所以對十九世紀日本浮世繪的發展也具有十足的影響力。

或許是大量生產的關係，國貞版畫藝術的「質」便相對地逐年下降。這也難怪藝評家均推崇以「五渡亭」簽署時的作品要比晚期好得多了。此一名號是小説家——蜀山人（或四方赤良1749～1823）爲他取的：緣由乃國貞的父親曾負責江戸五號碼頭的渡輪業務，要不然就是他本人曾在五號碼頭附近居住過。一張筆者所藏的「歌舞伎演員——尾上菊五郎」便是五渡亭時期完成的（大約1810～35）。與其他十來張由國貞及二代豐國爲這位役者製作的肖像相較，我們似乎可以照片般地辨認出屬於「尾上菊五郎」的容貌特徵（圖57，版畫局部），同時也説明了藝術家寫實傳神的功夫。背景留白的處置是歌川豐國慣用的手法，頗能浮現主題人物——日常生活中的江戸明星；而覆被與和服顔色的雅緻，特別是絨黑的套印更延續了十八世紀大師們在錦繪方面的成就。

國貞早期美人繪的風評甚佳，至少目前的市價仍維持在其他題材之上。「出浴圖一」爲五渡亭時代的傑作，是以兩張大判合製的特大號尺寸（圖58）。儘管國貞、國芳和英泉的美人均被歸類成「頹廢型一」——亦即不如黄金時代的高雅風範；但她們畢竟是江戸日常所見，有血有肉的街坊婦女，實在另備一種美的魅力。出浴圖中的美人半露著雙肩與雪白的腿部，對當時的習俗而言已顯得暴露萬分，真不愧是使國貞聲名遠播的看家本領。

活躍於十九世紀下半葉的作家——假名垣魯文（1829～94）曾寫下：「浮世繪只意味著一件事——國貞」。暫且不論他的話是否過份誇張，至少可想見三代豐國受歡迎的程度。尤其是中年印行的「精選演員與五十三驛站」系列推出時，甚至在出版商店門口以高竿撐著圖繪燈籠大作宣傳廣告。據説當年江戸的通俗歌曲還歌誦著

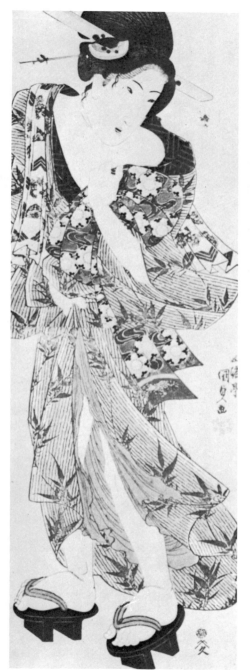

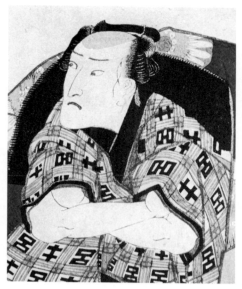

圖57　五渡亭國貞　演員尾上菊五郎　約1810-1835

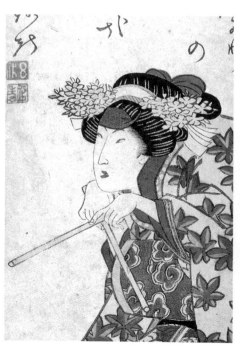

圖58　五渡亭國貞　出浴圖　約1810-1835

圖55　豐國二代的清麗作品　早於1810

這位藝術家：令人激賞回味猶如淺草的海苔一般（當時人見人愛的名產），而「精選演員與五十三驛站」乃「江戶之花」（彩圖44）。

　歌川國貞以「豐國」簽署作品之後（大約在一八四四年之後），版畫的商業味道已凌越藝術性，而急速地走入衰退期。戲劇兼批評家的坪內逍遙（1858～1937）就形容他的晚期美人爲「縮肩侏儒」。因此，我們多少可目證江戶商家文化裏綻放的畸形花朵難免在封建壓力下凋謝，歸根到底也未能健全地發展起來。國貞逝於一八六四年底，享歲七十八。其臨終俳句是：「由阿彌陀佛手中放下一切，讓自己的精神休息。禱唸南無阿彌陀佛外已無一事。我的筆既禿而無用，這將是最後一年了。」

　某位藝評家曾說國貞高度的頹廢魅力似乎傳達了一種特殊的感覺：就如同乍然於妓院紅燈下酒醒，聽著被冰風刮吹之秋葉打在窗戶的聲響。巧的是初代豐國的另一高徒——歌川國芳，正像這陣要驅散頹唐氣息的寒冽狂風，給十九世紀中葉的浮世繪帶來無限的朝氣與希望。

　一八三○年代，歌川派長者紛紛凋零之際，國貞日漸建立起自己的聲譽，但他仍然卯上料想不到的對手，這匹黑馬就是同出師門的一勇齋國芳（1797～1861）。縱使比國貞年輕十二歲，然而來日却能奠定以自己爲首的支派，門生綿延地遞傳至今；其勢力較前者的後代弟子更廣更大。

　一八一一年，當國芳剛過十四歲時，初代豐國即分辨出他不凡的才氣而羅致門下習藝。年幼的國芳有時被安排住宿於師兄輩的監護人——歌川國直家中，一面充任助手，一面可獲得學習的機會。雖然身爲歌川派的學徒，却也不分門户地吸取北齋及荷蘭人所引進西洋畫之優點。廿三歲那

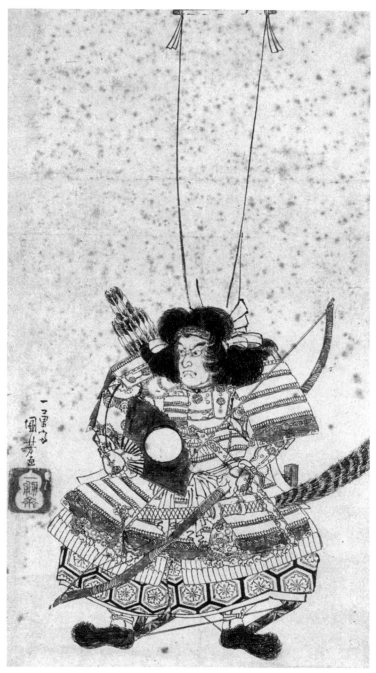

圖59　武士肉筆繪　水墨畫　　國芳（1797～1861）

年，以描繪日本中世紀幽靈戰爭的版畫一舉成名。一八二七年，卅歲的國芳拿江戶某寺廟之木雕五百羅漢爲範本，完成「水滸傳豪傑百人像」。由兩國區吉屋出版社印行的，首版在短時間內銷售一空，這也是他後來幾度製作同主題版畫的原因。從此，一提起「歌川國芳」，就會讓人聯想到來勢洶洶的「武士繪」（圖59）。

天保年間（1830～44），擅長美人役者繪的國貞與武士繪的國芳被視爲歌川派畫家中之雙璧——前者描繪陰柔，後者表現剛烈。儘管如此，在國芳享譽多年後，國貞老是將他當作學弟看待，仍舊以「芳」（Yoshi）直呼。不過那個年頭有首諷刺性的打油詩流傳著：「擺渡人無意間將他的撐船竿纏在蘆葦草裏」：原來日文的「芳」也有水中蘆葦之意，乃指國芳，而擺渡人就是名號爲「五渡亭」的國貞。稍後，國芳的版畫愈受歡迎，人們又填了另一首開玩笑的短詩：「當水中的蘆葦長得密時，對擺渡人而言簡直是種威脅。」

由於武士繪盛名之累，國芳的風景畫反而沒受到應有的重視。其實他早在一八三一年左右就繪製了一系列不讓廣重專美於前的「東都名所」。以「東都首尾之松」爲例（圖60），很明顯地留著北齋影響的痕跡；可是天空大刀闊斧的處理手法和前景莫名其妙的石塊與螃蟹，格外襯托出一種光怪陸離的氣氛。不是北齋的中國詩意，更非廣重的日式情懷，一百五十餘年前的國芳風景畫卻透著濃烈的「超現實」味道，就好像他某些精彩的武士繪一般（彩圖50）。此外，一八四〇年左右出版的「百人一首」系列（彩圖49），進一步地顯現了這位浮世繪師的多才多藝。不僅人物的宮廷裝束，連顏色的選擇都經過慎思；無怪乎古老日本詩集裏的文學氣息亦能藉版畫藝術作最恰當的表達。

從一八五四年起，歌川國芳不幸中風，大大地影響他的創作；七年後，亦即一八六一年，終以六十四歲棄世。若用今日的眼光來看，國芳大部分的武士繪或許缺乏極高的品味，然而在他的年代却是日本百姓最流行的生活藝術。至少，它反映出江戶末期德川幕府所遭遇的困境，同時也揭示政治改革即將來臨的前兆。

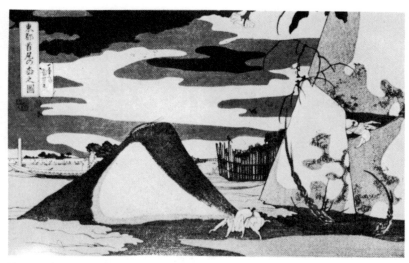

圖60　東都首尾之松　約1831　歌川國芳

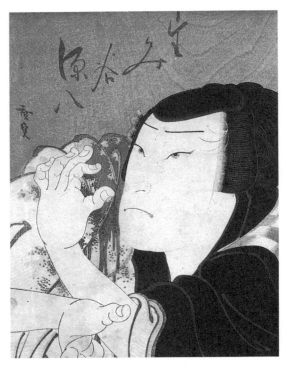

圖64 「演員系列」之一 錦繪
廣貞（～1863）

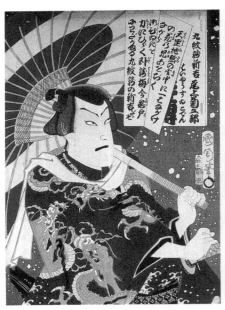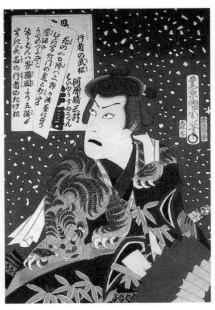

圖62 二演員 雙聯幅 歌川國周（1835～1900） 台北林正雄夫婦收藏

10.明治維新以降的浮世繪餘暉

浮世繪的興衰與日本政情之變化有許多耐人尋味的偶合：廣重歿於一八五八年，正是德川幕府被美國強制放棄鎖國政策的四年後；從此，西歐諸國紛來東瀛通商。歌川國芳和國貞分別在一八六一及六四年逝世，不久明治天皇則於六八年重新主政，而流行近兩百年的木刻版畫也跟著步入萎靡不振的道路。

一八四五年，三代豐國選擇一位廿二歲的門生作女婿，以為繼承家業之準備。不料老師甫卸下生命重擔，國貞二世即沿用「豐國」之名（通稱四代豐國）。可惜這位兼具「小流氓」別號（國貞的別號是大流氓）的衣缽傳人並沒有很高的天賦，到晚年甚至還未能運筆自如，因此曾被譏為「擅抖的豐國」，確實已面臨搖搖欲墜的地步了。一八八〇年，國貞二世以五十七歲逝世，可以說沒留下一張值得讓人懷念的傑作。

同屬國貞門下，比四代豐國還要年輕十來歲的歌川國周（一八三五—一九〇〇）算得上是「傳統」浮世繪師的最後一人。當國周熟習師門技能之際，德川幕府卻對外國實施開放政策，一時以西洋新奇事物為主題的版畫大行其道，但他仍埋首隸屬歌舞伎的「役者繪」製作而吸引不少的愛好者。藝評家對他將演員頭部加以特寫的「大首繪」格外推崇，儘管用色難免染上十九世紀下半葉的粗俗，可是人物之造型依然鏗鏘有力（圖62）。在西洋戲劇逐漸東來的環境下，國周還是以古老的風尚為榮，連自己都不改「江戶兒」今日有酒今朝醉的揮霍習慣。終其一生，收了許多學生，

曾娶納四十位妻妾，搬過六十四次家，實在堪稱日本浮世繪師中的奇人。

三代豐國的另一弟子—國輝二世（一八二九～一八七四）熱衷於描繪明治維新後的新穎設備，與歌川國周的傳統主義是大異其趣。一八七一年完成的「新橋火車站」（圖63）即使談不上上佳作，卻給日本留下西化初期的圖繪參考資料，因為東京第一座火車站在該年啓用，擔任橫濱與東京之間的交通運輸。這張版畫顯示櫻花盛開的春天，穿和服及曳地洋裝的人們繁忙的進出新橋站，而燃煤的蒸氣火車正冒著濃濃的黑煙。由於它是全日本的第一線鐵路，故火車通行典禮成為當年舉國上下之盛會，至於有心的藝術家也不遺餘力地用各種角度去描寫。

幕府歸政天皇，從江戶易名的東京是

公認的政治中心，歷史悠久的京都仍守其文化本位，而新興的大阪亦維持往日的商業活動。雖說木刻版畫早已傳入阪神地區，可能礙於粗悍之民俗使得「役者繪」一枝獨秀，精長此道的廣貞（～一八六三）便是代表性的浮世繪師。大阪雲集的富商有捧戲子的風氣，所以江戶的歌舞伎名角經常南下演出，也促成十九世紀初大阪役者繪的鼎盛時期。依據最近的探討研究，那時的廣貞早與北英，北洳並列活躍於浮世繪界，只是尚使用他名簽署罷了。筆者私藏的「演員系列」均屬大首繪的特寫，人物的表情固然略嫌僵化，但氣氛之製造與絨黑、凹凸立體套印的表現確實不凡（圖64）。這位十九世紀中葉「大阪派」浮世繪的復興大師，原爲才氣縱橫的畫家兼詩人，一八五〇年後還自組出版社以

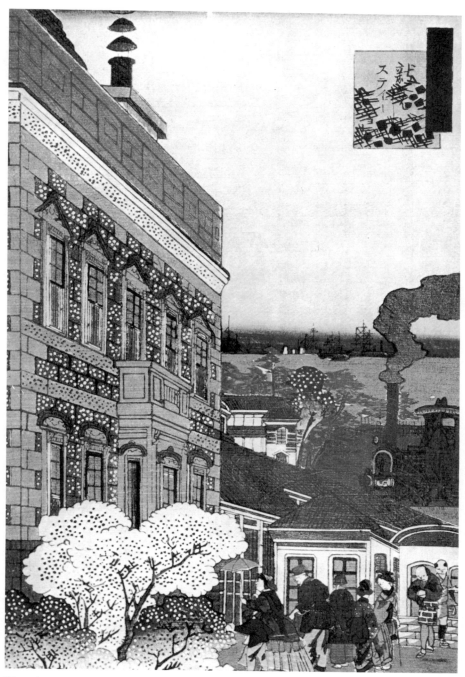

圖63　新橋火車站　1871　歌川國輝二世（1829-74）

利發行。總之，歌川國周在東京孤軍奮鬥時，大阪方面仍有廣貞眾多的門徒不斷地響應著。

歌川國芳的學生裡要數芳年（一八三九—一八九二）最具影響力；不僅自己的成就高超，甚至綿延流長的後傳弟子中又出現了像鏑木清芳（一八七六—一九七二）及伊藤深水（一八九八—一九七二）等傑出的美人畫大師。他原是大阪派藝術家月岡雪齋的養子，早年拜在國芳門下習藝，年輕時就有程度不弱的版畫問世。芳年一方面繼承了月岡流描繪美女的傳統，無怪乎其婦女造型活潑俏麗，充滿了感性，可謂明治維新後「美人繪」（版畫）之絕響（圖65）。

另一方面，他也製作歷史主題的版畫，例如一八七六年出版的「江戶大火」就是記述該年日本首都發生的悲慘災難。一八七八年後，開始為一家報社繪製版畫插圖；這種別開生面的「西陣織繪新聞」，亦即附彩色圖片的報紙，是明治初期相當時髦的洋玩意兒。

河鍋曉齋（一八三一—一八八九）又名惺惺狂齋，生於古河藩士之家，為歌川國芳的入室弟子。此外，他也獲得狩野洞白（一七七一—一八二一）門下之真傳，更積極學習北齋的長處，故曾印行過藝術性極高的賀卡。曉齋喜歡描繪怪物和滑稽諷刺畫（圖66），幕府末期因為影射政事而遭判刑入獄三次。或許是批判的本性難移，明治維新後亦曾有過被捕的記錄。一九六〇年代中期，巴黎以照相寫實手法作社會和政治性批判的繪畫勃興，一時蔚為風氣；殊不知百年前的日本就出現過同類型的異端畫家。如果硬要分辨他們的差別，那就是曉齋使用的工具是江戶傳統的木刻版畫而非二次大戰後才出現的噴槍油畫。

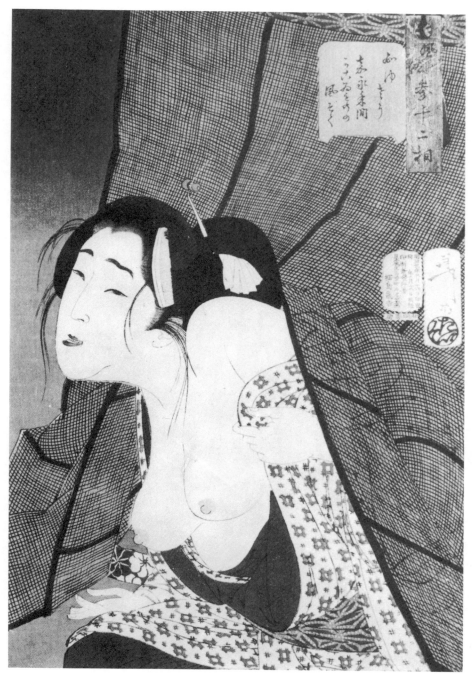

圖65　風流三十二相之一：癢相　芳年（1839-92）

十九世紀中期，拜通商之賜，製作量較多的歌川派浮世繪紛紛西傳至歐洲。當時以法國爲首的印象派畫家方值與革關鍵，一見到木刻版畫的構圖、線條及平塗色彩，簡直心喜若狂；加上小說家兼藝評家—龔古赫兄弟（Edmond 1822—96 et Jules 1830—70 Huot de Goncourt）的大力提倡並收藏，更讓「日本熱」瀰漫於整個藝術界；這種情況像極了四、五年前歐美流行的「東方美術裝飾」之旋風，只是前後相差百年之久。畫家裡的梵谷（Van Gogh 1853—90）和高更（Gauguin 1848—1903）均放棄西洋傳統重視三度空間的寫實風格，易以純粹線條、色彩探討爲主的手法；至於特嘉（Edgar Degas 1834—1917）之簡化構圖，留白和取景都深受日本浮世繪的影響。

正當西洋美術史轉變得轟轟烈烈的時刻，日本的版畫家—小林清親（一八四七—一九一五）卻在明治九年至十五年間（一八七六—八二）試著創出「西化」的木版畫新風格。「上野不忍池雨景」（圖67）不單具備西洋風景中的透視原理，更用明亮與陰暗對比的立體面去重現眼見的事物，而傳統水墨的筆跡早就消失得無影無蹤。這是個東西顛倒流轉的過渡階段，一切未免充滿了矛盾，同時也是生機。

日本的木刻版畫之沒落一直要等到棟方志功（一九○二—七五）的出現才逐漸有了重新發展的希望。這位推動日本現代版畫的功臣生於本州極北部，幼年學習西畫，廿歲不到即立志回歸「傳統木刻藝術」去找尋自我表現的途徑。皇天畢竟幫助苦心人，不久他便理出自己的獨特造型。由一九五四年完成的「雨中花園」看來（圖68），人物的架構

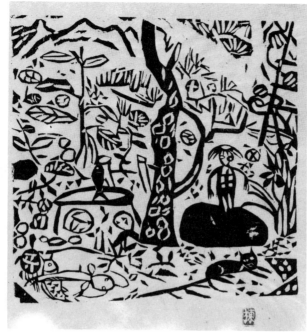

簡單無骨，似乎有難以言喻的宗教熱誠在支持著。不論棟方志功的靈感是否真的來自中古佛經木刻畫的淳樸，一種彷彿「出世」又是「入世」的力量却延續了日本「浮世繪」幾近斷絕的生命。

圖68　雨中花園　1954　棟方志功（1902-75）

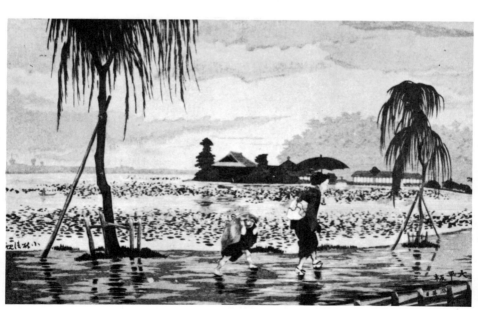

圖67　上野不忍池雨景　小林清親（1847～1915）

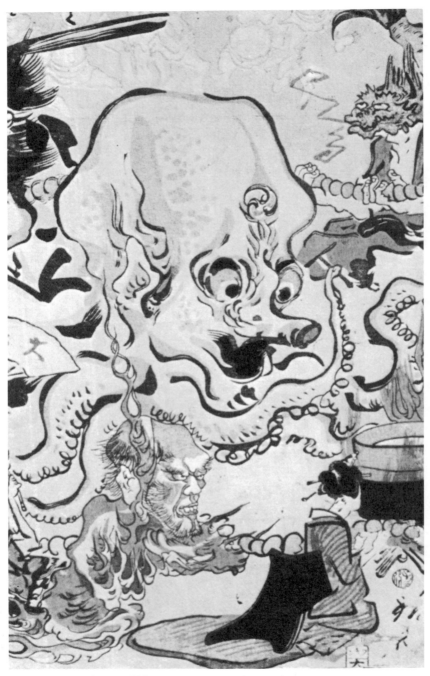

圖66　夾在怪物之中　三聯幅之中幅　1864　曉齋（1831-89）

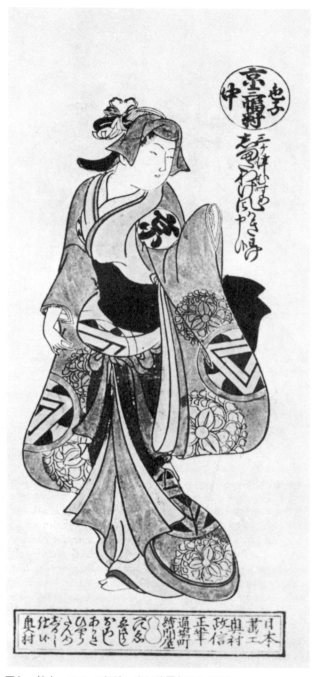

圖A　美人　1716-48柒繪　奧村政信（1686-1764）

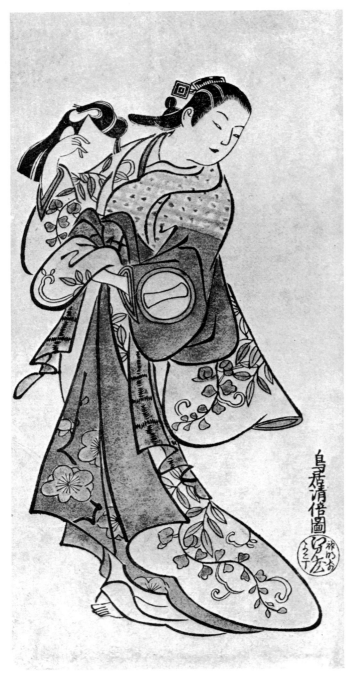

圖B　男扮女裝的役者　1730円繪　鳥居清倍二世（1706-63）

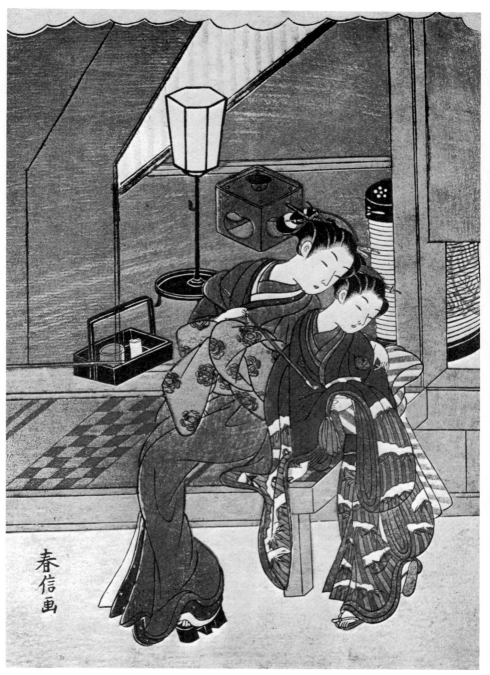

圖C　藝妓與侍女　錦繪　鈴木春信（1725-70）

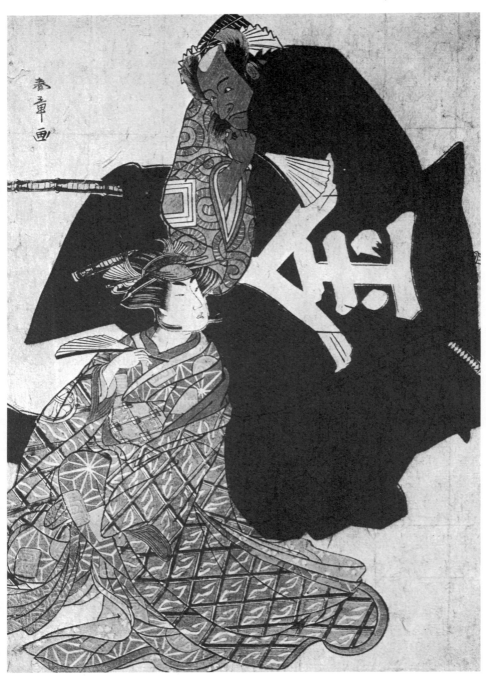

圖D　二演員　早於1785　錦繪　春章（1729-92）

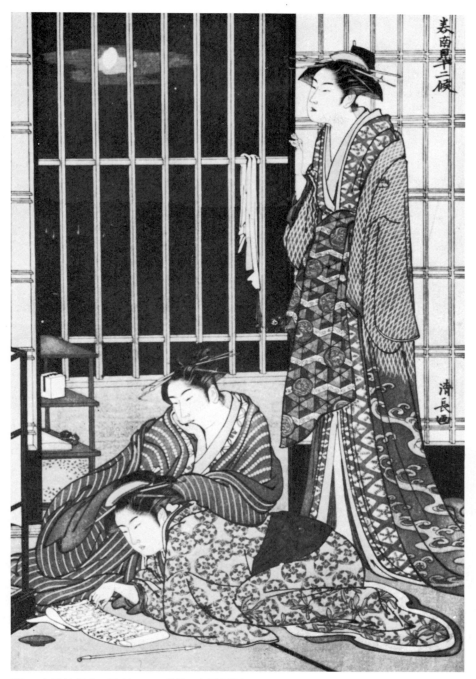

圖E　九月（南國十二月令）　1784錦繪　鳥居清長（1752-1815）

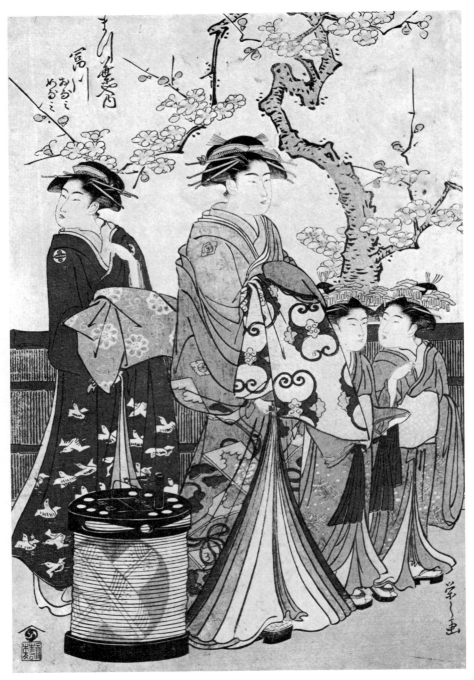

圖F　盛裝的藝妓與隨從　錦繪　榮之(1756-1829)

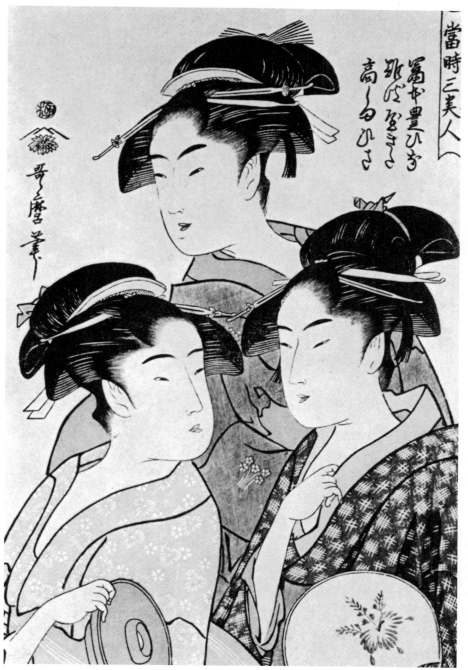

圖G　當時三美人　1790-95　錦繪　歌麿(1753-1806)

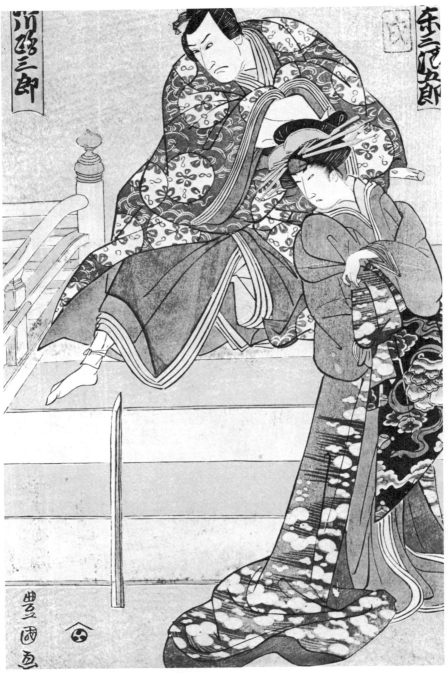

圖H　上演中的歌舞伎　1802錦繪　歌川豐國(1769-1825)

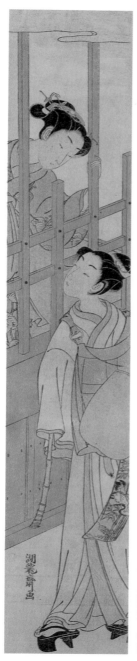

虛無僧與美人　磯田湖龍齋　柱繪

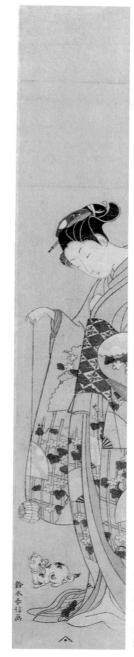

戲貓女子　鈴木春信　柱繪

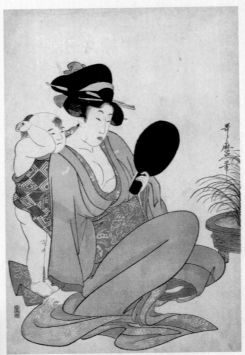

照鏡的母子　喜多川歌麿　大判

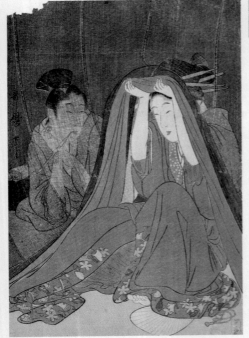

蚊帳中的男女　喜多川歌麿　大判

146

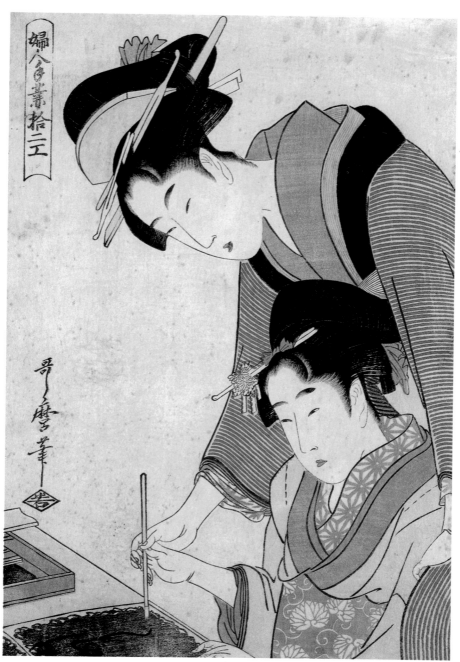

婦人手業拾二工　寺子屋　喜多川歌麿　大判

隅田川橋下的男女　窪俊滿　柱繪

見立忠臣藏七段目　勝川春英　柱繪

148

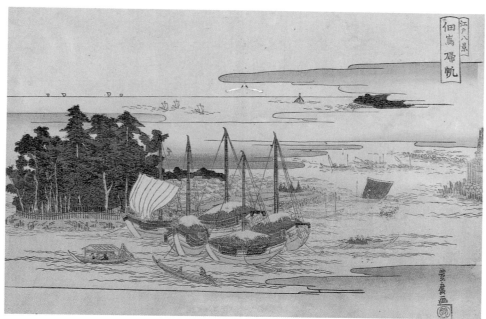

江戸八景—佃島歸帆　歌川豐廣　大判

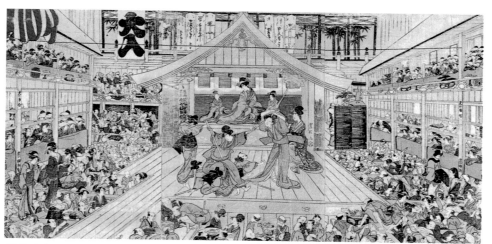

河原崎座場内圖　歌川豐國　大判

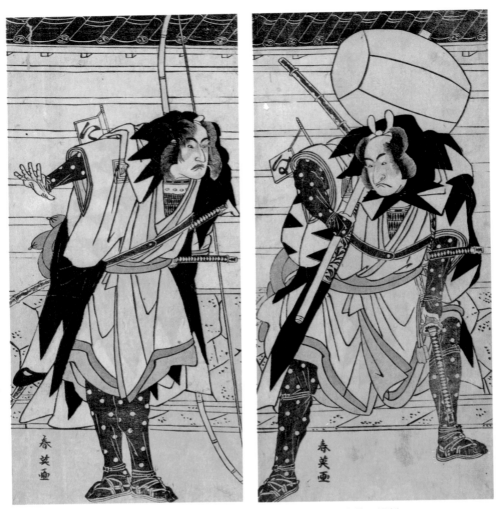

二代目市川門之助的高源吾、三代目市川八百藏的武林唯七　勝川春英　細判

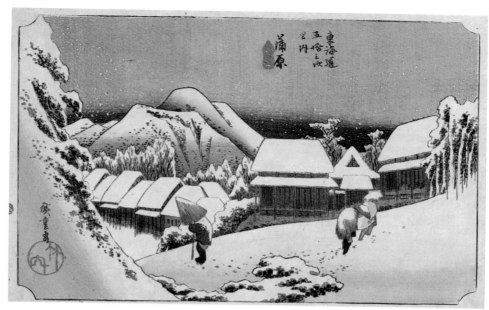

東海道五拾三次之内—蒲原　夜之雪　歌川廣重　大判

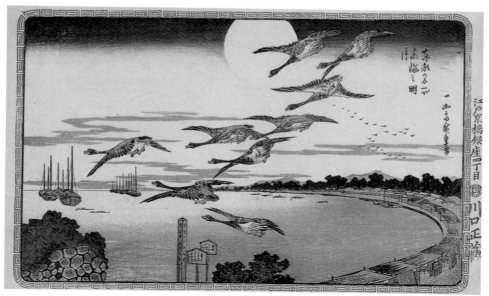

東都名所—高輪之明月　歌川廣重　大判

151

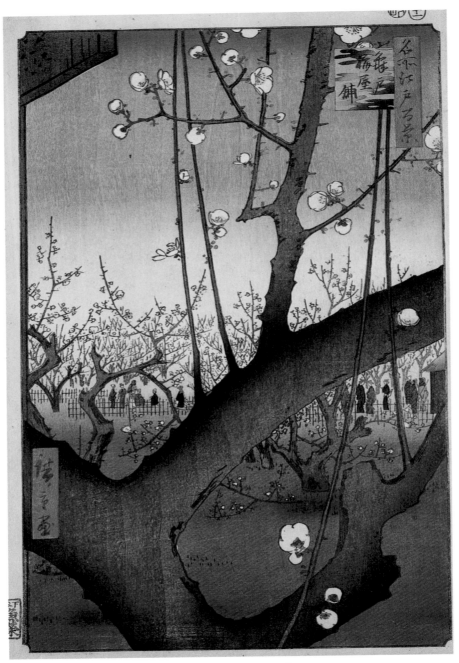

名所江戸百景—龜戸梅屋舖　歌川廣重　1857　35×22.5cm

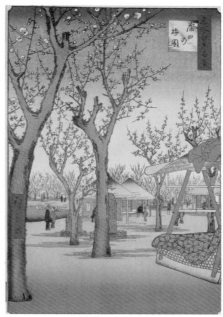

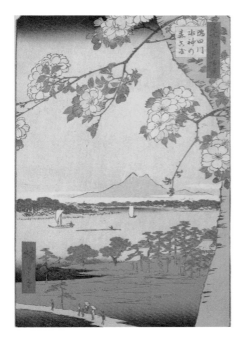

名所江戶百景—蒲田的梅園
歌川廣重　35×22.5cm（上圖右）

名所江戶百景—真乳山山谷夜景
歌川廣重　35×22.5cm（上圖左）

名所江戶百景—隅田川水神的森真崎
歌川廣重　35×22.5cm（下圖左）

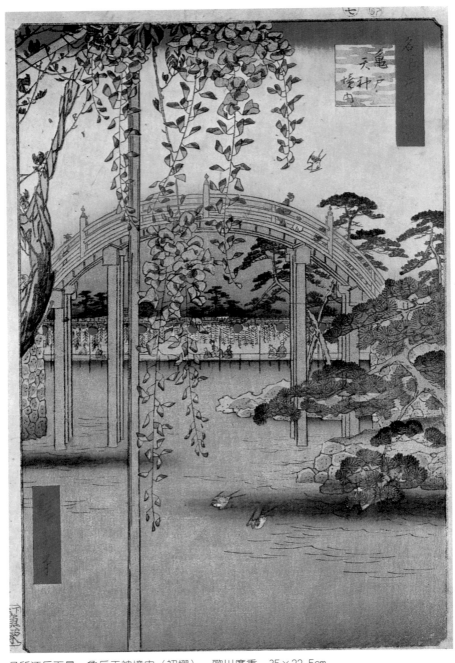

名所江戶百景—龜戶天神境內（初摺）　歌川廣重　35×22.5cm

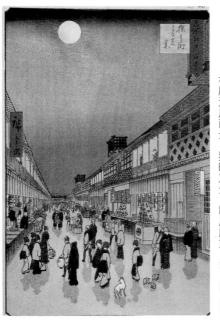

名所江戶百景─猿町之景　歌川廣重　35×22.5cm

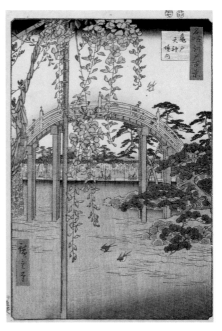

名所江戶百景─深川萬年橋　歌川廣重　35×22.5cm

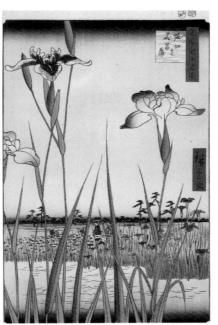

名所江戶百景─堀切的蒼蒲花　歌川廣重　35×22.5cm

名所江戶百景─龜戶天神境內　歌川廣重　35×22.5cm

155

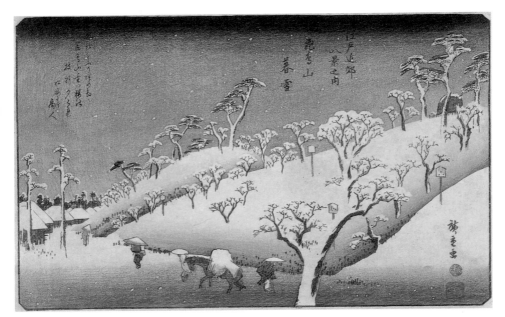

江戸近郊八景　飛鳥山暮雪　歌川廣重　大判

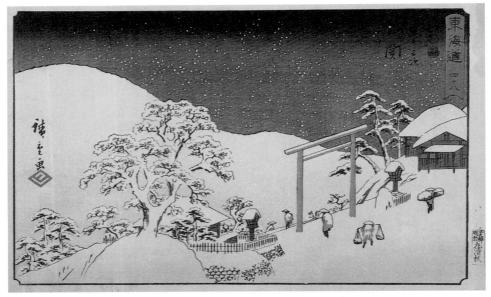

東海道四十八―關　歌川廣重　間判

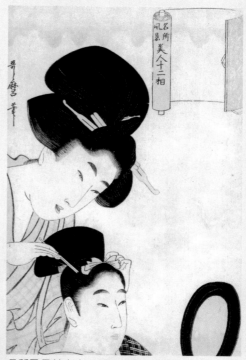

名所風景美人十二相—結髪　喜多川歌麿　大判

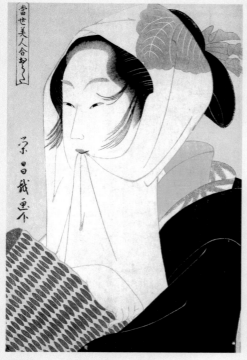

當世美人　鳥高齋榮昌　大判

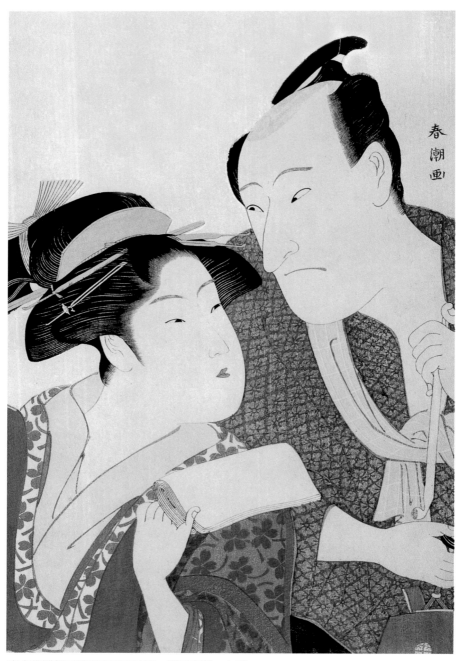

富本豐雛與三代目市川高麗藏　勝川春潮　大判

送春宵圖　歌川豐國　111.8×30.5cm

159

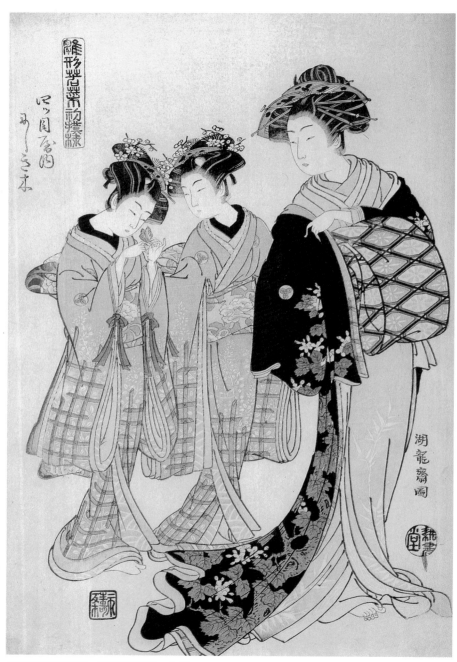

雛形若菜初模様　磯田湖龍齋　大判

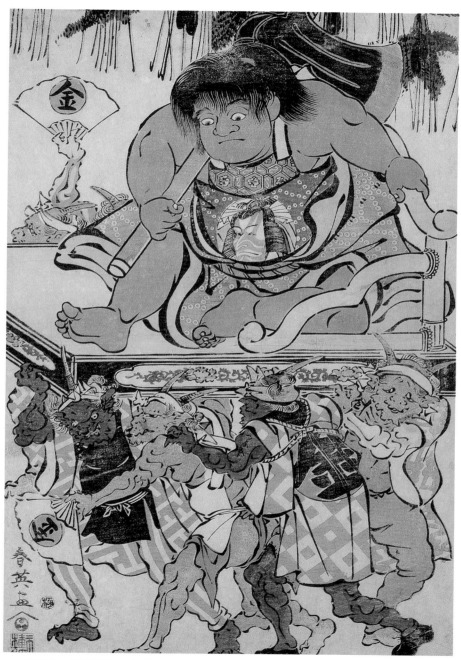

金太郎與鬼　勝川春英　大判

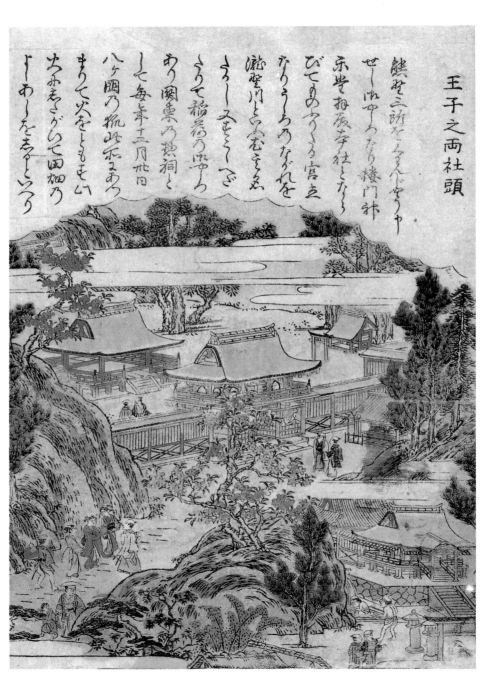

熊野三所をつくし給ふや
せ（し中ゐなり楼門神
示現ぬ辰幸社となり
びでものふくる宮立
なりうつろながれを
瀧聖川とハ兄をとゝ
さゝみをとゝぶ
こうて稲荷うゆう
あり関東の熱祠と
して毎年十二月卅日
八ヶ国の孤峠祭まる
まりて火をともとム
出ぶそぎくして田畑の
よわしをきてうゝう

王子之兩社頭　北尾重政　中判

162

濱海日出　歌川豐廣

163

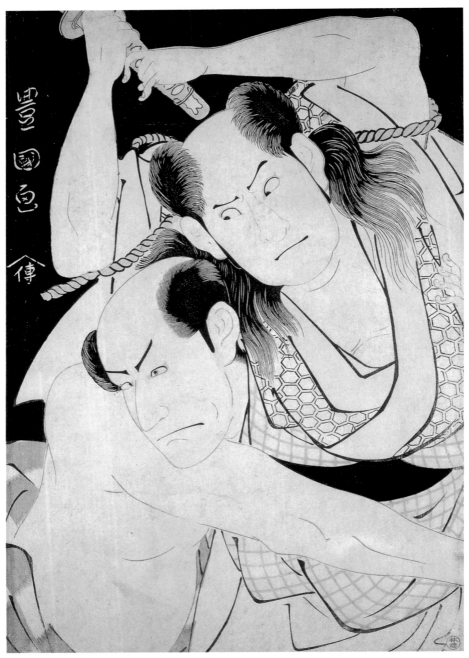

三代目澤村宗十郎與二代目嵐龍藏　歌川豐國　約1796　37×25.3cm

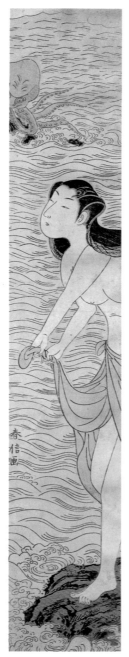

海女　鈴木春信　東京國立博物館藏

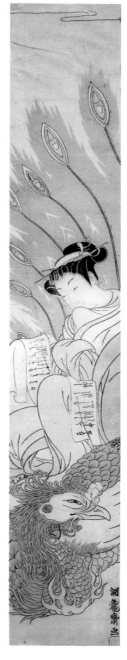

乘坐鳳凰的女子　磯田湖龍齋　約1773　66.3×11.2cm

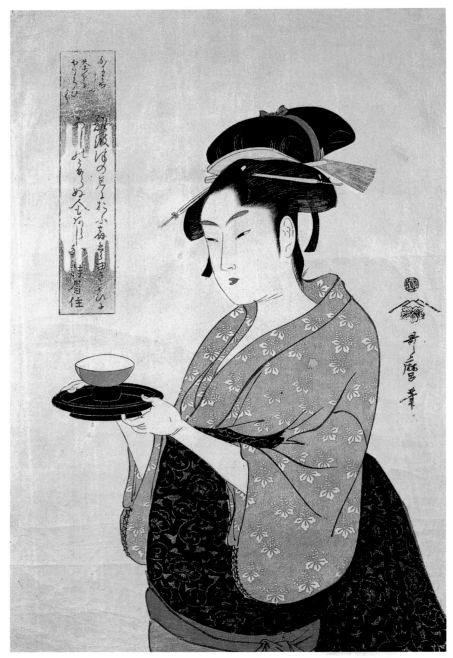

女侍　約1792（江戸時代）　喜多川歌麿　37.8×25.2cm

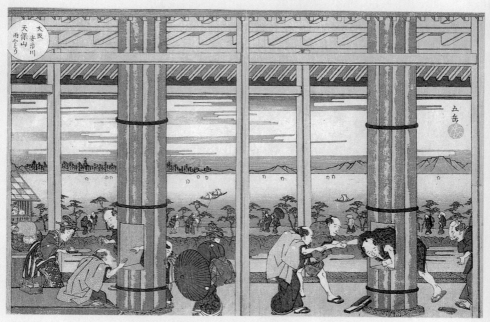

大阪安治川天保山──雨棚　岳亭春信　中判

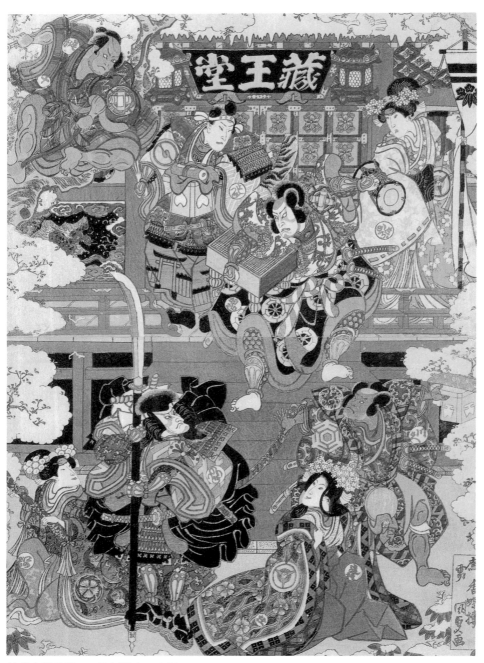

碁盤忠信雪黒石　歌川國貞　大判

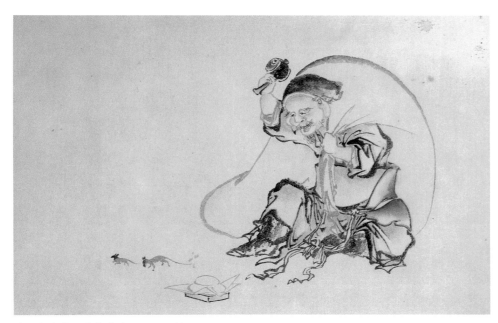

大黑與老鼠　葛飾北齋　28.6×39cm

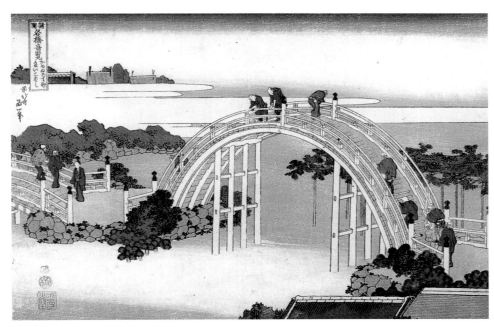

諸國名橋奇覽　葛飾北齋　大判

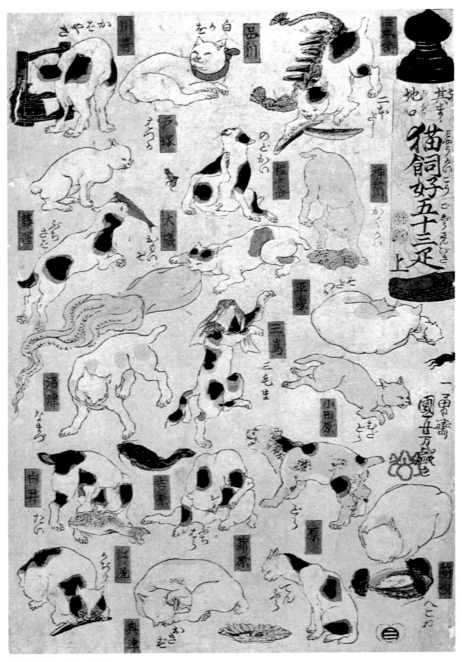

養貓五十三隻　國芳

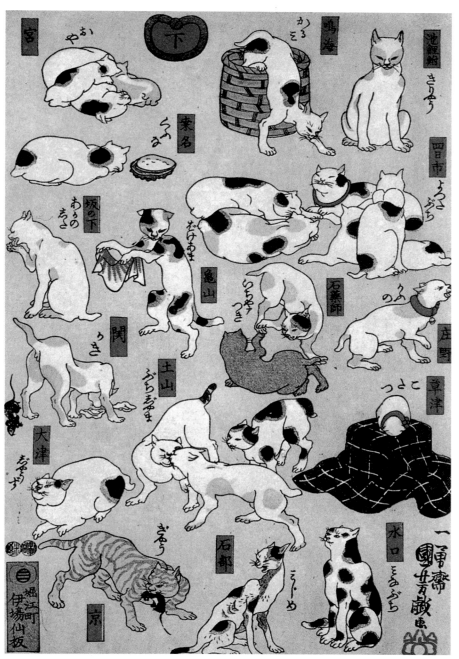

養貓五十三隻　國芳

富嶽三十六景―登戶浦　葛飾北齋　大判

富嶽三十六景―江都駿河町三井見世略圖　葛飾北齋　大判

富嶽三十六景─信州諏訪湖　葛飾北齋　大判

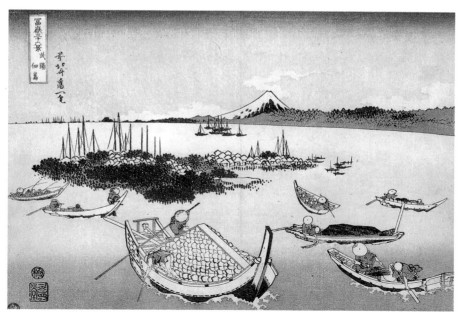

富嶽三十六景─武陽佃嶌　葛飾北齋　大判

173

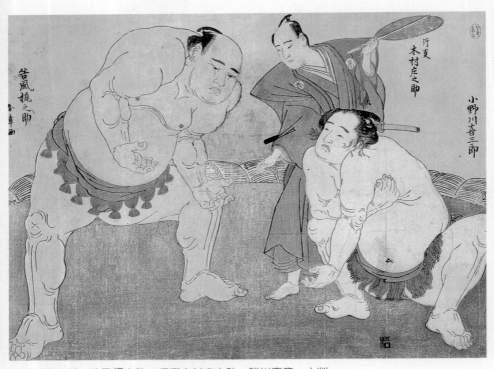

小野川喜三郎、谷風梶之助、行事木村庄之助　勝川春章　大判

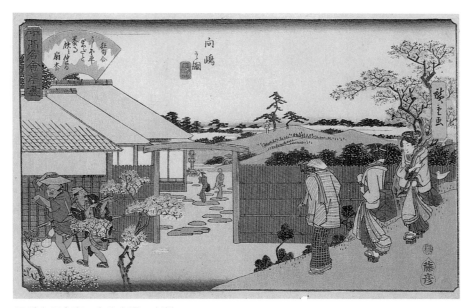

江戸高名會亭　向嶋之圖　大判

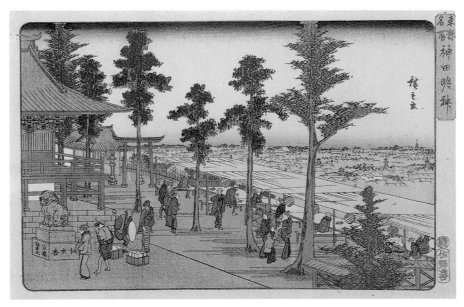

東都名所─神田明神　歌川廣重　大判

175

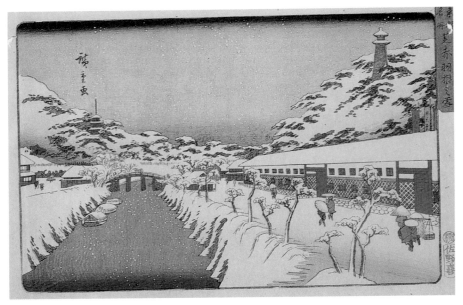

東都名所―芝赤羽根之雪　歌川廣重　大判

江戸明所―湯海天神社　歌川廣重　大判

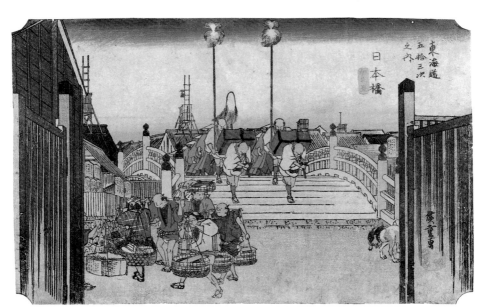

東海道五十三次之內：日本橋　歌川廣重　大判錦繪　22.2×34.2cm
日本橋距京都120餘里（490公里），是東海道五十三次的起點。此圖描繪橋頭五至六位魚販在晨市賣魚，橋上正走來名人行列。

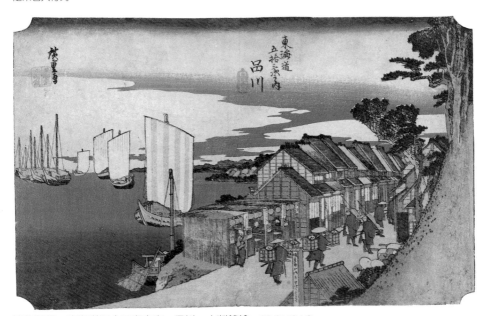

歌川廣重　東海道五十三次之內：品川　大判錦繪　22.2×34.2cm
距日本橋約8公里，品川是東海道五十三次最初的宿場。江戶南方的出入口，往來行人眾多，街道兩側料亭相連，畫出品川海邊晨景。

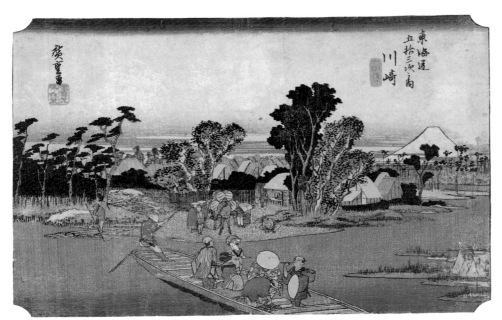

東海道五十三次之内：川崎　歌川廣重　大判錦繪　22.2×34.2cm

距品川約10公里。渡過六鄉川（今之多摩川）到川崎的宿場。此圖描繪六鄉的渡船，右後方可見到富士山。

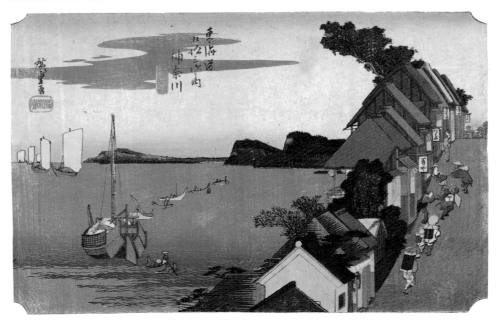

東海道五十三次之内：神奈川　歌川廣重　大判錦繪　22.2×34.2cm

距川崎10公里。當時神奈川街道下方即為海。此圖描繪沿著街道開設的料亭。左方為港口停船的船。

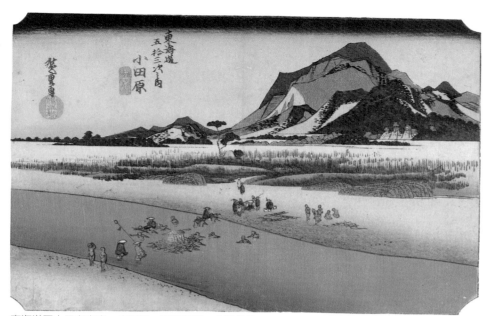

東海道五十三次之内：小田原　歌川廣重　大判錦繪　22.2×34.2cm
距大磯約16公里。小田原城下町。進入小田原町要渡過前方的酒匂川。對岸小田原城背後即為箱根的山脈。

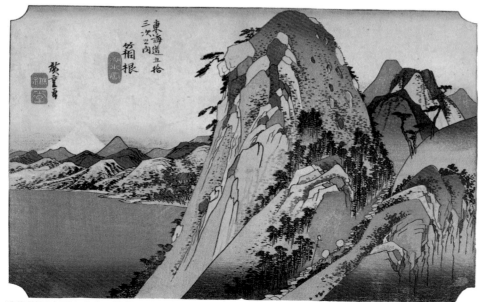

東海道五十三次之内：箱根　歌川廣重　大判錦繪　22.2×34.2cm
距小田原約16.5公里。穿越箱根是東海道最難行走的地方。此圖描繪箱根名勝蘆之湖畔美麗風景、險峻的山間坂道，名人行列穿越行走的光景。

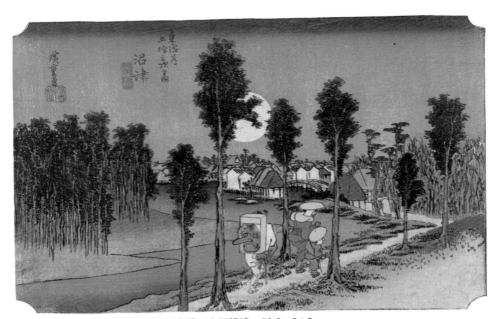

東海道五十三次之內：沼津　歌川廣重　大判錦繪　22.2×34.2cm

沼津是臨狩野川的川口的宿場。此圖描繪沿著川畔走路找尋住宿旅店的親子，背著天狗面具的是金比羅詣的旅人。月夜之圖。

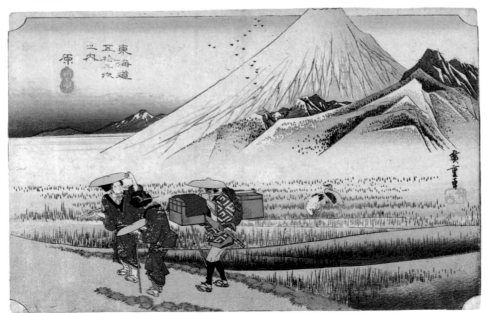

東海道五十三次之內：原　歌川廣重　大判錦繪　22.2×34.2cm

距沼津約6公里。從原眺望富士山是最美的角度。廣重此畫強調了富士山的大，山頂到了極端，像是突出畫面之外。

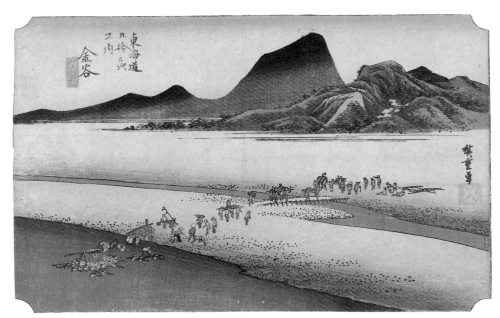

東海道五十三次之內：金谷　歌川廣重　大判錦繪　22.2×34.2cm
金谷為大井川西岸的宿驛。此圖是從金谷的方向眺望大井川渡口的情形。

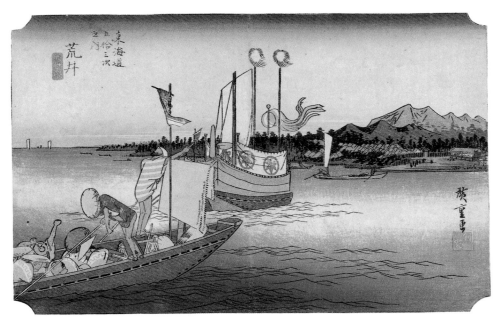

東海道五十三次之內：荒井　歌川廣重　大判錦繪　22.2×34.2cm
描繪名人行列搭乘渡船情景。對岸即是荒井。

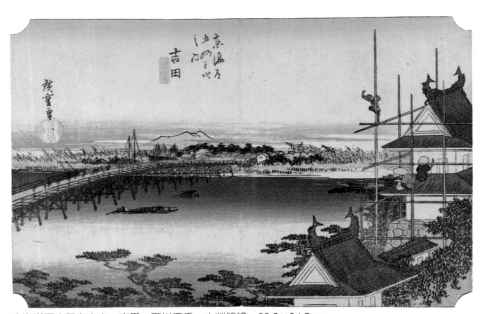

東海道五十三次之內：吉田　歌川廣重　大判錦繪　22.2×34.2cm
距二川約6公里。現在的豐橋在明治2年昔日稱為吉田。這幅畫描繪吉田城下町，築於豐川水畔的房屋，正在修理的樣子，左方可見豐川橋。

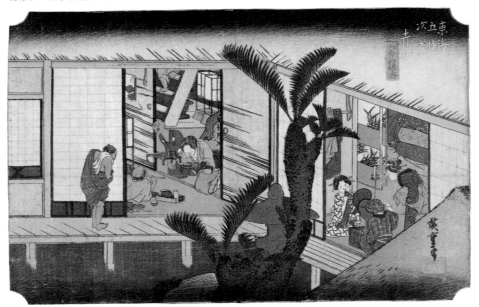

東海道五十三次之內：赤阪　歌川廣重　大判錦繪　22.2×34.2cm
距御油約1.7公里。從御油到赤阪住宿之間是東海道最短路途。此圖描繪宿屋中的樣子，中央有大房間，右室有化妝婦女，左室有按摩、送膳女侍、洗浴客人。

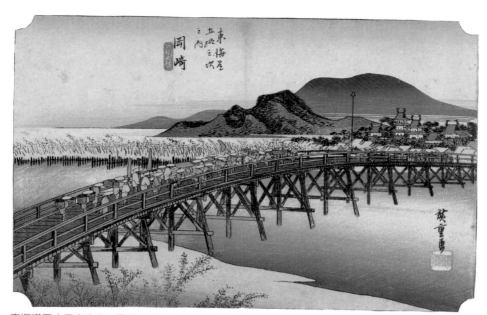

東海道五十三次之內：岡崎　歌川廣重　大判錦繪　22.2×34.2cm
岡崎是當時繁榮的城下町。此圖描繪東海道長木橋，一群名人行列走在橋上，橋長378公尺，對岸即是岡崎城。

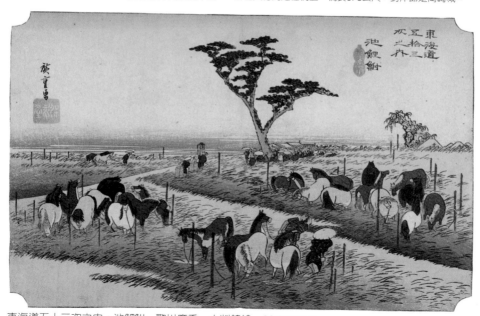

東海道五十三次之內：池鯉鮒　歌川廣重　大判錦繪　22.2×34.2cm
距岡崎約15公里。池鯉鮒在每年4月25日至5月5日舉行有名的馬市，每年聚集四百至五百頭的馬市非常壯觀。圖為描繪馬在草地放牧情景。

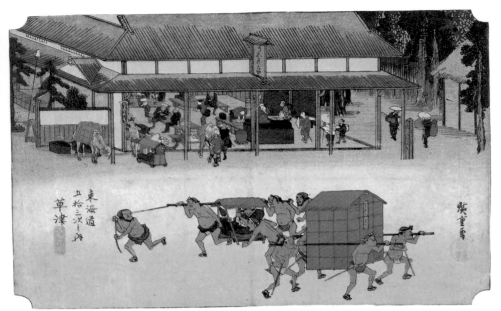

東海道五十三次之內：草津　歌川廣重　大判錦繪　22.2×34.2cm
草津是江戶時代的二大幹線道路、東海道與中山道的分歧點。此圖描繪草津街上販賣的餅和茶店。

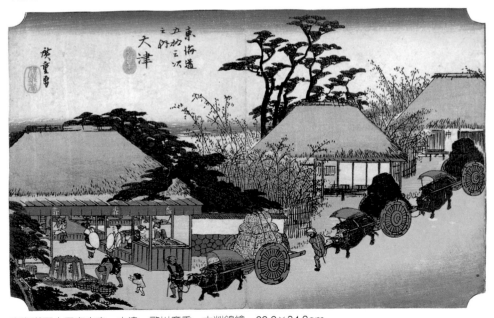

東海道五十三次之內：大津　歌川廣重　大判錦繪　22.2×34.2cm
距草津約14公里。日本最大湖琵琶湖邊，東海道最後驛站大津。此圖描繪宿驛的茶屋與水井湧出清水，牛車載著柴米風光。

有關日本「浮世繪」的參考資料

日本重要浮世繪藝術家年表

小林清親　　　（Kobayashi Kiyochita,1847-1915）

北尾重政　　　（Kitao Shigemasa,1739-1820）

石川豐信　　　（Ishikawa Toyonobu,1711-85）

安藤廣重　　　（Ando Hiroshige,1797-1858）

次平　　　　　（Sugimura Jihei,活動於1681-97）

西川祐信　　　（Nishikawa Sukenobu,1671-1751）

西村重長　　　（Nishimura Shigenaga,1697-1756）

岳亭春信　　　（Gakutei Harunobu,？-約1869）

昇亭北壽　　　（Shotei Hokuju,1763-約1824）

昇亭北壽　　　（Shotei Hokuju,活動於1820左右）

東洲齋寫樂　　（Toshusai Sharaku,活動於1794-5）

河鍋曉齋　　　（Kawanabe Kyosai,1831-1889）

芳年　　　　　（Yoshitoshi,1839-92）

柳柳居辰齋　　（Ryuryukyo Shinsai, 活動於1830左右）

貞齋泉晁　　　（Teisai Sencho,1812-？）

國輝二世　　　（Utagawa Kuniteru II ,1829-74）

野村芳國　　　（Nomura Yoshikuni,1855-1903）

魚屋北溪　　　（Totoya Hokkei,1780-1850）

鳥文齋榮之　　（Chobunsai Eishi,1756-1829）

鳥文齋榮昌　　（Chokosai Eisho,不詳）

鳥居清長　　　（Torii Kiyonaga,1752-1815）

鳥居清信　　　（Torii Kiyonobu,1664-1729）

鳥居清重　　　（Torii Kiyoshige，不詳）

鳥居清倍　　　（Torii Kiyonosu,1694-1716）

鳥居清峰　　　（Torii Kiyomine,1787-1868）

鳥居清滿　　　（Torii Kiyomitsu,1735-85）

鳥居清廣　　　（Torii Kiyotsune,不詳）

勝川春好　　　（Katsukawa Shunko,1743-1812）

勝川春英　　　（Katsukawa Shun'ei,1762-1819）

勝川春常　　　（Katsukawa Shunjo,？-1787）

勝川春章	（Katsukawa Shunsho,1729-92）
勝川春潮	（Katsukawa Shuncho, ? -1821）
喜多川歌麿	（Kitagawa Utamaro,1753-1806）
棟方志功	（Munakata Shiko,1903-1975）
菱川師宣	（Hishikawa Moronobu,1625-94）
奧村利信	（Okumura Toshinobu,不詳）
奧村利信	（Okumura Toshinobu ? -1750）
奧村政信	（Okumura Masanobu,1686-1764）
溪齋英泉	（Keisai Eisen,1791-1848）
葛飾北齋	（Katsushika Hokusai,1760-1849
鈴木春信	（Suzuki Harunobu,1725-70）
榮松齋長喜	（Eishosai Choki, 不詳）
榮壽齋長喜	（Eishosai Choki,活動於1786-1805）
歌川國周	（Utagawa Kunichika,1835-1900）
歌川國芳	（Utagawa Kuniyoshi,1797-1861）
歌川國政	（Utagawa Kunimasa,1773-1810）
歌川國貞	（Utagawa Kunisada,1786-1864）
歌川廣重	（Utagawa Hiroshige,1797-1858）（本名安藤廣重）
歌川豐春	（Utagawa Toyoharu,1735-1814）
歌川豐國	（Utagawa Toyokuni,1769-1825）
歌川豐廣	（Utagawa Toyohiro,1773-1828）
窪俊滿	（Kubo Shumman,1757-1820）
廣貞	（Hirosada ? -1863）
廣重二世	（Hiroshige II ,1825-69）
廣重三世	（Hiroshige III ,1841-94）
曉齋	（Kyosai,1839-92）
磯田湖龍齋	（Isoda Koryusai,活動於1756-80）
豐重（豐國二代）	（Toyoshige〈Toyokuni II 〉1777-1835）
懷月堂安度	（Kaigetsudo Ando,1671-1743）
懷月堂度辰	（Kaigetsudo Doshin,活動於1711-36）

日本年號表

年	年號	時代
1501	文龜	桃山時代
1504	永正	
1521	大永	
1528	享祿	
1532	天文	
1555	弘治	
1558	永祿	
1570	元龜	
1573	天正	
1592	文祿	
1596	慶長	
1615	元和	江戶時代
1624	寬永	
1644	正保	
1648	慶安	
1652	承應	
1655	明曆	
1658	萬治	
1661	寬文	
1673	延寶	
1681	天和	
1684	貞享	
1688	元祿	
1704	寶永	
1711	正德	

年	年號	時代
1716	享保	江戶時代
1736	元文	
1741	寬保	
1744	延享	
1748	寬延	
1751	寶曆	
1764	明和	
1772	安永	
1781	天明	
1789	寬政	
1801	享和	
1804	文化	
1818	文政	
1830	天保	
1844	弘化	
1848	嘉永	
1854	安政	
1860	萬延	
1861	文久	
1864	元治	
1865	慶應	
1868	明治	
1912	大正	
1926	昭和	
1989	平成	

浮世繪專有名詞簡表

江　戶—「明治維新」（1868）前的東京舊稱，為德川幕府將軍統治兩百餘年的首府。

幕　府—意指日本天皇之下，掌握實權將軍之轄區。

歌舞伎—十七世紀末興盛於江戶之通俗戲劇，所有角色均由男性演員擔任。

役者繪—描繪「歌舞伎」演員之木刻版畫，與「美人繪」並稱浮世繪的兩大主題。

美人繪—描繪婦女或藝妓的木刻版畫。

藝　妓—通常是出身微寒賣身青樓的少女。啓蒙階段必須費時學習舞、樂、詩等各種技藝，以便來日能取悅顯貴的顧客。

浪　人—無城主或為城主所驅的流浪武士。

摺　物—私人來往時作為賀卡用之小型版畫，因為不具商業用途，通常素材考究，製作精巧，一向為浮世繪收藏家所重視。

浮　繪—1740年左右，受西洋透視風景銅版畫影響而出現的浮世繪風景畫。

武士繪—通常是描繪歷史戰役或傳說中著稱的英雄，浮世繪師裡以歌川國芳最為擅長。

水墨繪—木刻版畫單以黑白兩色表現的方式謂之「水墨繪」。

丹　繪—早期浮世繪以丹紅為主色的手上彩製作方式。

漆　繪—十八世紀初的木刻版畫，有時為了整體的調和，於手上彩後再加上黑漆（漆加膠）與金屬粉末的製作方式。

赭　繪—以紅土色為主的多色手上彩木刻版畫。

紅摺繪—十八世紀中葉所出現的二至五色套印之木刻版畫謂之。

錦　繪—1765年後所採用的多色套印，因效果美如西陣織，故又名西陣織繪。

浮世繪製作尺寸簡表

類別 ＼ 尺寸	水墨繪	丹繪	漆繪楷繪	紅摺繪	錦繪
大判	36-39.3× 27.2-28.7 公分 或 48.4×45.4 或 75.7×28.7 或 30.3×45.4	26-39.3× 27.2-28.7 公分 或 54.5×30.3 或 75.7×28.7	54.5×30.3 公分 或 45.4×66.6 或 75.7×28.7	39.3×28.7 公分	45.4×75.7 公分 或 53×37.8 或 39.3×26.3
中判					29.3×19 公分
細判		34×15.5 公分	33.5×15.8 公分	31.2×14.5 公分	30.3×15.1 公分
子判					21.2×15.1 公分
柱判		66.7×12.1 公分	66.7×12.1 公分	66.7×12.1 公分	66.7×12.1 公分

主要參攷書目

Seiichiro Takahashi, TRADITIONAL WOODBLOCK PRINTS Tokyo/New York 1972

Lubor Hajek, LES ESTAMPES JAPONAISES, Paris 1976 Editions Pierre Belfond.

Cecilia Whiteford, ESTAMPES JAPONAISES, London 1977 Blacker Calmann Ltd.

Joe Earle, AN INTRODUCTION TO JAPANESE PRINTS, London 1980 Compton Press.

Jack Hillier, SUZUKI HARUNOBU, Philadelphia 1970.

D.B. Waterhouse, HARUNOBU AND HIS AGE, London 1964.

B.W. Robinson, HIROSHIGE, London 1964.

Jack Hillier, HOKUSAI, London 1955 and 1978.

Chieko Hirano, KIYONAGA, Cambridge Mass, 1939.

B.W. Robinson, KUNIYOSHI, London 1961.

Jack Hillier, UTAMARO, London 1961 and 1979.

David Chibbett, THE HISTORY OF JAPANESE PRINTING AND BOOK ILLUSTRATION, Tokyo New York and San Francisco 1977.

M. Ishida, JAPANESE BUDDHIST PRINTS, Tokyo 1964.

M. Kawakita, CONTEMPORARY JAPANESE PRINTS, Tokyo 1967.

R.S. Keyes & Keiko Mizushima, THE THEATRICAL WORLD OF OSAKA PRINTS, Philadelphia 1973.

K. Meissner, SURIMONO, London c.1970.

O. Statler, MODERN JAPANESE PRINTS, Rutland Vermont & Tokyo 1956.

T. Yoshida & R. Yuki, JAPANESE PRINT-MAKING, Rutland Vermont & Tokyo 1966. Deals with contemporary and traditional techniques.

Jack Hillier, JAPANESE PRINTS AND DRAWINGS FROM THE VEVER COLLECTION, Sothby Parke Bernet Publication Ltd.. London 1976.

集英社，廣重（浮世繪大系）日本東京都 1975，愛藏普及版

香港藝術館，浮世繪名家版畫，1978 香港第三屆亞洲藝術節目錄

常石英明，古美術鑑定評價便覽，東京金園社，昭和 54 年初版，昭和 58 年 3 版

國家圖書館出版品預行編目資料

日本浮世繪簡史＝陳炎鋒著. ——修訂二版.
——台北市：藝術家， 2010.07
面15×21公分
參考書目：面
ISBN 978-986-6565-92-2（平裝）

1.浮世繪　2.繪畫史

946.148　　　　　　　　99011170

日本浮世繪簡史 A BRIEF HISTORY OF UKIYO-E IN JAPAN

陳炎鋒 編著

發 行 人　何政廣
編　　輯　陳玉珍
封　　面　柯美麗

出 版 者　藝術家出版社
　　　　　台北市金山南路二段165號6樓
　　　　　TEL：（02）23719692~3
　　　　　FAX：（02）23965707~8
　　　　　郵政劃撥：50035145藝術家出版社帳戶

總 經 銷　時報文化出版企業股份有限公司
　　　　　倉庫：桃園市龜山區萬壽路二段351號
　　　　　電話：（02）23066842

印　　刷　欣佑彩色製版印刷有限公司
初　　版　1990年3月
增修1版　2003年1月
增修2版　2010年7月
增修3版　2014年8月
增修4版　2018年8月
增修5版　2020年11月
定　　價　台幣280元

ISBN　978-986-6565-92-2（平裝）
法律顧問　蕭雄淋
版權所有　不准翻印
行政院新聞局出版事業登記證局版台業字第1749號

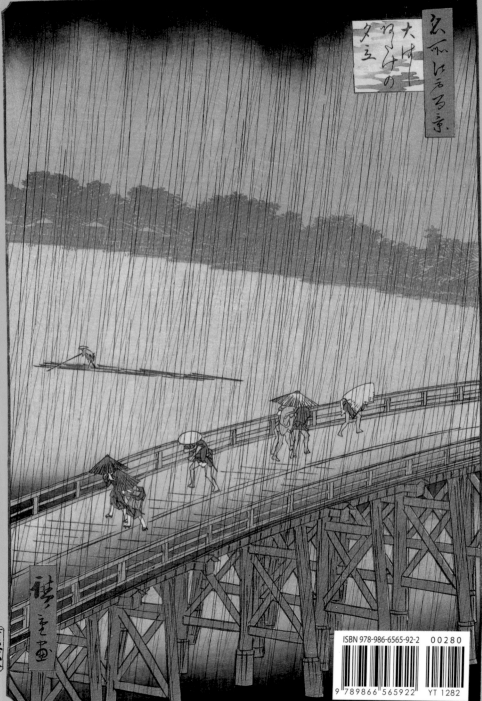

ISBN 978-986-6565-92-2 00280

9 789866 565922 YT 1282